自序

对辛迪·舍曼作品的兴趣开始于研究生阶段，对自我问题的好奇积聚到一个极点，自我是一个实体还是一抹看不见的灵思？何为我的本来面目？"我"该如何看待我，又该如何看待这个世界？自我和世界的真相是什么？

当时摊开了不同范畴的书本探索：在邵亦杨老师《艺术与哲学》的课程上接触了拉康，非常感兴趣，从精神分析学角度结合艺术史看《助成"我"的功能形成的镜子阶段》，了解自我的基础在一定程度上来自一种虚妄；在朋友的推荐下初识《金刚经》中的"无我"（当然在最初学习画论时有接触到"有我之境"与"无我之境"，然而仅是文字层面的理解）；在听易英老师《后现代主义术语》课程的"图像"一节时，了解到从摄影到观念的历程，以及图像如何制造了我们当下的视觉环境——景观时代，而辛迪·舍曼的自拍图像映入眼帘，印象深刻。课下翻阅了艺术家早期的《无题电影剧照》，这些似自拍又非自拍的黑白摄影有一种奇幻的魔力，吸引我带着此前的疑惑，进入探讨自我问题的"漩涡"。

本书的起点源自于读书时期对自我、世界的好奇，以摄影这种既纪实又虚构的艺术媒介为载体、以辛迪·舍曼自1977年至2000年间几个主要系列作品为线索展开探究。当责任编辑张华老师与我确认"自我问题"是什么时，我想其实这更是这本小书的研究视角：其一，借助非常基础的精神分析学理论，从艺术史的图像观看入手，

观待作品反映出的个体层面自我之形成;其二,艺术家如何以摄影语言展现群体性的自我形象,从而回应消费社会和影像时代对个人身份的塑造;其三,回溯艺术史上的经典作品,艺术家如何看待传统与当下、经典与自我之作的关系。因此,本书试图以艺术家个体为坐标点,在共时性的社会层面和历时性的艺术史层面所构成的坐标轴上,探寻辛迪·舍曼扮装之下的真实自我。另外,从女性主义的角度观看辛迪·舍曼摄影的优秀之作不在少数,也并非本书的研究起点,故在文中没有过多展开。

 这本小书的完成过程是漫长又迅速的,期间得益于诸多机缘和师长朋友相助。首先,四川美术学院艺术人文学院2022年的学科建设项目,策励我把之前的研究兴趣进行拓展,并竟能有机会成书,对于入职不久的我而言,在小小兴奋之余更多的是紧张。工作时的写作和学生时代不同,很难保持一种持续的状态,更多的是片段式的思索,伴有或焦虑或忧恼或仅仅是发呆的时刻,但是也正是这些瞬间给予这段漫长又短暂的时光以抓手,于时光的罅隙中打开一道道被遗忘的暗门,在未来可以随时回到彼时彼刻的那个我,如同一次个人的自我追寻。其次,由于图片版权原因,非常遗憾本书未能展示辛迪·舍曼的原作图像,然而,过程中幸得好友相助,在此一并致谢:谢谢一直鼓励我的典娜学姐和常红红学姐,无私提供个人拍摄照片的裴帅,对于图片版权耐心解释并寻求解决办法的宋寒儿、宋露儿、张旭,特别是帮忙

绘制了书中所有作品解析图的魏韬妤。最后，非常幸运能遇到中国建筑工业出版社的张华老师，作为本书的责任编辑，从一开始出版事宜的沟通、图片版权的问题，再到之后具体事项的对接，张老师都展现了超强的专业能力和严谨素质，在此深表谢忱。

 生命更像是一场自我追寻之旅，通过《自我之镜》的写作，也许还未探得辛迪·舍曼的自我，但是经过对其从1977年到2000年系列作品的梳理和解读，我实现了一场小型的自我完成之旅，也希望每位读者阅读过程中实现自己不同的探索旅程。书中必然有未尽之处，恳望各位专家读者批评指正。

<div style="text-align:right">

孙峥

2023年8月于山东

</div>

前言

辛迪·舍曼（Cindy Sherman）是现当代摄影艺术家，她1954年出生于美国新泽西州，1972年进入布法罗州立大学（Buffalo State College）视觉艺术系就读。1977年搬到纽约，开始了独立的艺术创作，《无题电影剧照》(Untitled Film Stills)是她早期最具代表性的系列创作，问世后引起了艺术界极大的关注，1995年纽约现代艺术博物馆（Museum of Modern Art）以100万美元的价格购买收藏，确立了她在艺术界的地位。从1977年到2000年，辛迪·舍曼完成了艺术生涯中几个非常重要的系列创作，之后又开始了新的探索。她的创作始终以自己为模特，装扮成不同的角色进行拍摄，特别是她二十世纪的创作，借助摄影技术重复展现自我形象的作品，也会让我们重新反思在艺术史叙事和消费社会的双重背景中的自我图像。艺术家如何运用摄影镜头观看自我的镜像？艺术家如何认知艺术史传统？这些作品又是如何反映出二十世纪七十年代到九十年代的艺术与文化发展？这是本书所关注的内容。

对于辛迪·舍曼（Cindy Sherman）的研究，国内相对较少，相关专著有中国台湾作者刘瑞琪的《阴性显影：女性摄影家的扮装自拍像》[1]，主要分析了法国超现实主义摄影家克劳德·卡恩（Claude Cahun）、美国摄影家法兰赛斯卡·乌德曼（Francesca Woodman）、辛迪·舍曼三位女性扮装摄影家的异同。作者从辛迪·舍曼不同时期的作品出发，详细阐述了作品中的女性主义

特质。2010年由吉林美术出版社出版的、赵功博编写的《辛迪·舍曼》[2]，对艺术家的创作进行了大致介绍，收集了相关文论和部分访谈、手记。另外还有2015年出版的《费顿·焦点艺术家——辛迪·舍曼》[3]，是英国保罗·穆尔豪斯（Paul Moorhouse）介绍辛迪·舍曼及作品图录的中译本。相关的论文大多是从女性主义与摄影媒介等角度，对作品进行解读或者普及性介绍。其中，2007年中央美术学院孙琬君撰写的博士论文《女性凝视的震撼》[4]从性别角度比较了马奈（Édouard Manet）《奥林匹亚》（Olympia）中的模特莫涵（Victorine Meurent）和《无题电影剧照》中的辛迪·舍曼，探讨了一个世纪跨度下的女性模特形象，提供了一种研究辛迪·舍曼的新角度。

国外对辛迪·舍曼的研究著述颇丰，目前较为全面的研究是罗萨琳·克劳斯（Rosalind Krauss）所著的《辛迪·舍曼1975—1993》（Cindy Sherman: 1975-1993）[5]，涵盖了舍曼这段时期各个系列的作品，罗萨琳·克劳斯借用罗兰·巴特、拉康等学者的理论，着重对《无题电影剧照》（Untitled Film Stills）进行了理论分析，该书还收录了诺曼·布列逊（Norman Bryson）的评论文章《蜡像馆》（House of Wax）；1991年出版的《历史肖像》（History Portrait）图录同样收录了阿瑟·丹托（Arthur Danto）的评论文章。[6]性别角度有劳拉·穆尔维（Laura Mulvy）的《恋物与好奇》。[7]此外，朱莉亚·克里斯蒂娃（Julia Chiristiva）、哈尔·福斯特（Hal Foster）等学者都从不同角度并多借助不同理论对辛迪·舍曼有过解读。

关于辛迪·舍曼二十世纪系列创作的研究主要集中在几个方面：

其一，女性主义批评角度的研究。比较典型的如劳拉·穆尔维的《化妆与卑贱1977—1987》一文，主要从女性形象及男性对女性凝视角度分析辛迪·舍曼的作品。罗斯玛丽·拜特登（Rosemary Betterton）的《怪物孕育身体：艺术主体和母体想象》（Promising Monsters Pregnant Bodies：

Artistic Subjectivity, and Maternal Imagination），以女性主义的母体理论来探讨苏珊·海勒（Susan Hiller）、马克·奎因（Marc Quinn）、拉普尔（Lapper）、特雷西·艾米（Tracey Emin）和辛迪·舍曼的艺术创作中的女性身体，他们通过不同的身体图式破坏母性典范。戴安娜·阿尔梅达（Diana Almeida）在《被分离的身体：坡的〈被用光的人〉和辛迪·舍曼》(*The Dismembered Body：Poe's The Man That Was Used Up and Cindy Sherman*) 中，分析了虚构身份和身体再现的方式，作品通过破碎的身体和假肢对女性模特进行戏仿的方式，破坏了自我作为整体的概念，消解了读者/观看者和作家/摄影家作为主体的位置。

其二，集中于艺术家所使用的摄影媒介的研究。早在1979年，道格拉斯·克林普（Douglas Crimp）发表的《图像》(Pictures) 以两年前他所策划的同名展览为基础，探讨当代摄影作品使用的挪用策略，并在之后的系列批评文章中将包括舍曼在内的艺术家纳入后现代主义的摄影创作脉络上进行讨论。其他研究文章如尼克·劳伦·乌奇迪（Nicole Lauren Urquidi）的《辛迪·舍曼：争论中的肖像》(*Cindy Serman：Portraits In Question*)，主要从肖像和摄影媒介角度讨论辛迪·舍曼夺取了文化想象中艺术家和模特的男性主导身份，将其创作重置于摄影肖像批评的上下文中——自十九世纪肖像摄影到今天数码时代的历史框架下，探讨肖像摄

影处于何种位置,将往何处去,为解读辛迪·舍曼摄影作品打开新的可能。此外,如伯明斯汀(J. M. Bernstein)在《无身份的恐惧:辛迪·舍曼的悲剧现代主义》(The Horror of Nonidentity: Cindy Sherman's Tragic Modernism)中认为《历史肖像》试图捕捉过去"电影剧照"中的某些东西——在电影和摄影之前的那段时间具有挑战性的陈腐典型。该系列与《无题电影剧照》非常相似,所关注的主题是绘画的理想形式,即艺术史陈腐典型(Art History Cliché)。这是辛迪·舍曼对已经消逝的过去的质询,它们仍对当代主体的建构起着决定性作用。值得注意的是,伍斯特艺术博物馆(Worcester Art Museum)2021年的展览"摄影革命:从安迪·沃霍尔到辛迪·舍曼"(Photo Revolution: Andy Warhol to Cindy Sherman,展期2019年11月16日至2020年2月16日),同名图录由南希·凯瑟琳·伯恩斯(Nancy Kathryn Burns)主编。该展览关注二十世纪末摄影与当代艺术之间的共生关系。二十世纪六十年代末,许多当代艺术家依靠摄影来记录他们的表演,并重新考虑艺术品存在于博物馆范围之外的可能性,基于摄影的媒体如电视、电影等再创作。到了二十世纪八十年代,包括辛迪·舍曼在内的艺术家主导了当代艺术创作,他们依靠摄影来探究身份问题。该展览及图录通过比较绘画、版画和雕塑等传统媒体与摄影以及基于摄影的艺术来重新审视当代艺术的发展轨迹。

其三,很多学者多从性别角度出发,关注辛迪·舍曼作品中身份与主体的自我认同,如雪莉·莱斯(Shelley Rice)主编的《颠倒的奥德赛》(Inverted Odysseys)[⑧]一书,以1998年在纽约大学灰色艺术画廊(New York University Grey Art)举办的同名展览为线索,着眼于三位女性艺术家的作品:克劳德·卡恩(Claude Cahun)早期和二十世纪二十年代的自画像、玛雅·德伦(Maya Deren)二十世纪四十、五十年代的电影、辛迪·舍

曼七十至九十年代的摄影作品，通过对"自我和身份"等话题的研究，为摄影肖像画的历史提供了新的视角，揭示了它的戏剧起源。三位艺术家在扮演真实和想象中的角色时，以不同的伪装描绘自己，打破了一种单一的、孤立的自我意识；相反，他们提出身份是虚构自我的多重投射。另外，1997年在芝加哥和洛杉矶的当代艺术博物馆（The Museum of Contemporary Art）为辛迪·舍曼举办的展览，同名画册《辛迪·舍曼：回顾》（Cindy Sherman: Retrospective）中收录了阿马赛德·克鲁兹（Amada Cruz）的电影《电影、怪物和面具：辛迪·舍曼的二十年》（Movies, Monstrosities, and Masks: Twenty Years of Cindy Sherman，该文由《世界美术》1999年第2期翻译发表）、伊丽莎白·史密斯（Elizabeth A. T. Smith）《理性沉睡产生怪物》（The Sleep of Reason Produces Monsters），还有像艾美利亚·琼斯（Amelia Jones）的《随辛迪·舍曼追踪主体》（Tracing the Subject with Cindy Sherman）[①]，后者在历史的框架内，将舍曼的作品与二十世纪表现特定身体（作为性别、种族、阶级等特殊再现结构的标记）的摄影作品一起探讨。在"自我与主体"的相关讨论中，拉康的"镜像理论"、克里斯蒂娃的"卑贱理论"等成为解析该问题的重要理论工具。

这些文献为本书研究提供了大量资料，众多研究中提及最多的关键词是主体、身份、性别、身体等，这些

都与"自我"概念相关，体现出舍曼作品中的潜在追寻。罗萨琳·克劳斯对辛迪·舍曼做过较为全面详细的论述，然而大部分研究多将辛迪·舍曼的作品作为理论例证，一方面，以专著形式深入分析其艺术创作的书籍相对较少；另一方面，对辛迪·舍曼摄影作品的视觉分析是被大大忽视的，导致艺术创作在一定程度上成为理论的"插图"。作为艺术家的舍曼在布置摄影场景、乔装自我、构图设计等方面有何巧思，在此之前并没有太多研究关注，而图像细节背后恰恰是艺术家试图隐匿的自我和无意识的大众。

因此，本书在前人研究的基础上，从图像分析入手，聚焦辛迪·舍曼二十世纪的系列艺术创作：自1977年辛迪·舍曼搬到纽约之后创作的《无题电影剧照》系列出发，到1995年纽约现代艺术博物馆收藏《无题电影剧照》系列以及之后的部分作品，关注艺术家整个二十世纪的摄影创作，追寻不同系列作品的内在创作逻辑，从自我镜像、消费社会的电影图像、艺术史的经典形象三个层面，探讨在大众传媒背景下成长起来的辛迪·舍曼，作为艺术家如何思考和定义自己的位置从而进行创作；同时，结合摄影媒介的特性，探寻艺术家作品的镜头语言和自我图像，追索二十世纪七十至九十年代摄影艺术的技术变迁和发展。

在第一章"自我之镜——《无题电影剧照》"中首先以几组与镜像有关的摄影为例展开分析。通过对这些具有"镜像前的凝视"特点的作品进行形式和内容的分析，并与传统自画像作品的历史传统和形式特点对比，进而探讨摄影新媒介产生后的自拍肖像，讨论拍摄者主体、作品、观者的关系。第二节"看不见的他者"中主要分析媒介技术对作品的影响，人物、场景被编排在照相机之眼的注视下，探讨作品主体和客体的位置，分析西方传统认识论中主客的二元对立如何在舍曼的作品中逐渐消解。第三节"重返五十、六十年代：追忆似水年华"通过分析《无题电影剧照》系列

的两大特征：怀旧感和朦胧意味，说明二十世纪五十、六十年代美国大众文化和好莱坞电影如何对辛迪·舍曼该系列的创作产生潜移默化的影响——《无题电影剧照》可以与一个更广阔范围的集体记忆和自我认知有关。该部分探究了第二次世界大战后美国大众文化的兴起和发展，以及电影、电视对个体视觉经验和集体记忆的影响。第四节"重返七十年代：从摄影到观念"则探讨舍曼的摄影作品作为观念表达的特殊性，重新审视摄影作为一种艺术创作的媒介在二十世纪七十年代末艺术界的独特意义。

第二章"社会之镜"主要研究《无题电影剧照》之后的系列作品，以辛迪·舍曼在1980年的创作为主。在完成了与怀旧相关的《无题电影剧照》后，她把观察进一步延伸到了电视和时尚业，每个系列都会与一定的大众传媒方式发生关系。第一节、第二节探讨她的作品如何分别回应了二十世纪八十年代电视节目中塑造的独立女性、时尚业塑造的时髦女郎形象，第三节围绕1985年之后的《童话》《灾难》系列展开讨论，这些作品显现出一种混沌感。该章节探讨自《无题电影剧照》之后艺术家内在视角的转向，艺术家个人形象在作品中出现得越来越少，并且镜头以俯视角度拍摄混杂微观的地面景象，本章同时借用精神分析学家茱莉亚·克里斯蒂娃的母体理论，分析舍曼该时段作品显现出来的混沌感，以及如何在心理学层面超越主、客体分离，复归于女性自我的形成。

第三章"历史之镜——《历史肖像》及之后"聚焦辛迪·舍曼二十世纪九十年代的创作。她将关注点从当代转向艺术史,该系列继续隐匿艺术家的自我形象,大量使用面具和道具,讨论辛迪·舍曼所使用的艺术挪用策略。同时,她借助面具进行乔装,并且通过道具拒绝男性凝视,显示出在艺术史经典作品的传统中当代艺术家该如何创作的思考。如果说《无题电影剧照》及二十世纪八十年代的创作反映的是辛迪·舍曼这一代人共时的媒体图像资源和记忆,《历史肖像》反映的则是纵向的历时性的艺术史记忆。

第四章"历史交汇点的辛迪·舍曼",将舍曼与"图像一代"(The Picture Generation)的其他艺术家的艺术创作进行横向的对比研究。最终,从自我镜像、消费社会的电影图像、艺术史经典形象三个层面,综合探讨辛迪·舍曼创作的特性和意义。

注释:

① 刘瑞琪.阴性显影:女性摄影家的扮装自拍像[M].台北:远流出版社,2004.
② 赵功博.辛迪·舍曼[M].长春:吉林美术出版社,2010.
③ (英)保罗·穆尔豪斯.费顿·焦点艺术家——辛迪·舍曼[M].张晨,译.南宁:广西美术出版社,2015.
④ 孙琬君.女性凝视的震撼[D].北京:中央美术学院,2007.
⑤ KRAUSSR. Cindy Sherman 1975-1993[M]. New York:Random House Incorporated, 1993.
⑥ DANTO A. History Portrait[M]. New York:Rizzoli, 1991.
⑦ 劳拉·穆尔维.恋物与好奇[M].钟仁,译.上海:上海人民出版社,2007:90-105.
⑧ RICE S. Inverted Odysseys[M]. Massachusetts:The MIT Press, 1998.
⑨ JONES A. Tracing the Subject with Cindy Sherman[M]//Cindy Sherman:Retrospective. London:Thames & Hudson, 1997.

目录

前言

第一章 自我之镜——《无题电影剧照》 / 16
第一节 镜像前的凝视 / 19
第二节 看不见的他者 / 31
第三节 重返五十、六十年代:追忆似水年华 / 44
第四节 重返七十年代:从摄影到观念 / 58

第二章 社会之镜——《无题电影剧照》之后 / 70
第一节 色彩转向 / 72
第二节 引领"潮流"——《时尚》系列 / 78
第三节 从《童话》到《灾难》 / 83

第三章 历史之镜——《历史肖像》及之后 / 94
第一节 挪用传统与再造经典 / 97
第二节 面具与乔装 / 106
第三节 身体的寓言 / 112

第四章 历史交汇点的辛迪·舍曼 / 118
第一节 图像一代 / 120
第二节 从《无题电影剧照》到《历史肖像》之后 / 128

结语 / 135

参考文献 / 139

第一章

自我之镜

——《无题电影剧照》

1980年2月，休斯敦当代美术馆（Houston Contemporary Arts Museum）总监琳达·凯斯卡特（Linda Cathcart）策划了舍曼的摄影展《辛迪·舍曼：摄影》（*Cindy Sherman：Photography*），舍曼《无题电影剧照》（*Untitled Film Stills*）系列首先引起评论界的关注，最大的争论即这些作品是否是艺术家的自拍肖像。琳达·凯斯卡特（Linda Cathcart）在当时的展览手册中提到，作品里引人联想的是舍曼对于自身的幻想和展现，作品就像她的自传一样，通过传达自身的感受引导观众体验其情绪。[①] 同年，辛迪·舍曼与其他艺术家在俄亥俄州参与了"美国青年"（*Young Americans*）展览，批评家道格拉斯·克林普（Douglas Crimp）发表了《辛迪·舍曼：为相机创作图像》（*Cindy Sherman：Making Pictures for Camera*）一文，指出舍曼其实是利用了摄影的虚构功能，既不透露自身情感，也将观众排除在外，这些作品并不是艺术家自传式记录。[②] 同时，在《后现代主义摄影运动》（*The Photographic Activity of Postmodernism*）一文中，克林普又第一次将舍曼的作品纳入后现代主义的范畴内进行讨论。[③] 该系列作品是辛迪·舍曼最具盛名的代表作，引起的争论主要集中在作品是否为艺术家的个人自拍图像，这是解读其艺术创作的核心问题之一。

辛迪·舍曼于1977年开始制作《无题电影剧照》，1980年完成，共有69张黑白照片，其在1977年创作了6张，1978年21张，1979年29张，1980年完成最后13张。该系列作品更像是百科全书式的女性形象剧照集，这些形象的灵感来自二十世纪五十、六十年代好莱坞黑白片、B级电影（B级电影是指以低预算拍摄出来的电影，大多布景简陋，道具粗糙，影片缺乏质感）以及欧洲艺术电影。观众对于其中展现的人物扮相和场景有一种熟悉感，但是《无题电影剧照》的场景、形象都是虚构的，并没有一一对应的准确原型。尽管该系列的所有形象都共享了辛迪·舍曼的面孔，但每张照片的角度、

光线、场景、情绪等却都不相同。艺术家自己也说，她试图打破任何相似的形象，想让所有的角色看起来都是不同的。摄影技术为当代人认知自我和世界提供了一种全新的镜像视角，关于属不属于自拍像的问题，辛迪·舍曼曾直接解释过："我没想过要创作孤芳自赏式的作品，而且我的照片既不是我的自拍照，也不是我的自传。"[1]

艺术家直接否定了其作品表现的是"辛迪·舍曼"的自拍像。尽管如此，当舍曼本人面对其系列作品，两者之间仍然存在一种镜像关系，自我问题会不停地成为被关注、讨论的焦点。因为，人对自我的观看离不开镜像，汉斯·贝尔廷（Hans Belting）认为，无论是过去还是现在，镜子始终都是一个"表明在场姿态的场所，它从一个人的婴儿期起就为他/她提供了一种自我确认"[5]。作品中的女性形象是否表现了真正的辛迪·舍曼并不重要，重要的是为我们提供了一种探讨自我与他者、主体与客体、镜像与真实的契机。

注释：
[1] CATHCART L. Cindy Sherman : Photographs[M]. Houston : Contemporary Arts Museum, 1980 : 101.
[2] CRIMP D. The Photographic Activity of Postmodernism[J]//Young Americans. Oberlin : Allen Memorial Art College, 1980 : 83.
[3] CRIMP D. Cindy Sherman : Making Pictures for Camera[J]// Young Americans. Oberlin : Allen Memorial Art College, 1981 : 87.
[4] 赵功博. 辛迪·舍曼[M]. 长春：吉林美术出版社，2010：60.
[5] 汉斯·贝尔廷. 脸的历史[M]. 史竞舟，译. 北京：北京大学出版社，2017：325.

第一节　镜像前的凝视

当重新观看舍曼的《无题电影剧照》，会发现有几张图像的背景是在居所的盥洗室或者卧室里，作品中的"舍曼"与镜像之间产生了某种关联。辛迪·舍曼自己也承认镜子对于其个人认知和早期艺术创作有着重要而神奇的作用："我最喜欢在镜头旁边或者化妆的时候有镜子。尤其当它真的很起作用时，这真的令人很兴奋。我真不敢相信镜子里的倒影就是我……当有那么一瞬间你好像看到别人的时候，这才是真正有趣的地方……一旦我不再照镜子了，那时候我就又回到了自己的生活中。"[①]

拍摄于1977年的作品《无题2号》(图1-1)中，围着浴巾的年轻女孩站在浴室镜前，她的手以随意的姿势触碰着肩膀，漫不经心地指向自己的头部，头部朝向镜子，注视着镜中的形象，视线形成一个封闭的循环，观者被隔离在她的视线之外，同时，左侧的门也暗示着将观者隔离出这个盥洗室。观者被设置成了一个"看不见的闯入者"(Unseen Intruder)[②]，同时又被隐藏起来。虽然如此，门外的空间——镜像里头部的后侧是类似于墙体的紧密空间，而左侧的门框面积很小，这种构图的安排使得观者测量自己视点的位置，似乎稍稍向右，就能从镜中看到自己。

《无题81号》(图1-2)同样构造了非常显著的景深，门外空间占据了画面大半部分，直接暗示观者是在外部空间向内观看图片中的女性。她同样身着家居服饰，专注地凝视着自己的镜像，夹杂在头和臂弯之间的脸部镜像如同一个面具。镜头位置营造出一种错觉，即观者站在人物的正后方，她通过镜子可以看到观者，或者说她侧过身来，观者就能在镜中看见自己。

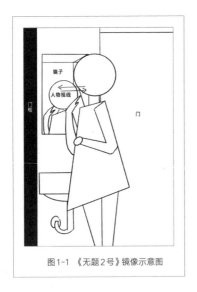 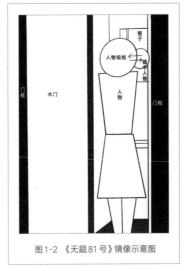

图1-1 《无题2号》镜像示意图　　　图1-2 《无题81号》镜像示意图

在《无题39号》(图1-3)中,门框隔离了观者和图片人物的物理空间。"舍曼"站在盥洗池边,可以想象面对着镜子,但是这次图片中没有出现镜子,人物的手放在腹部,低头观看自己的身体,她的视线似乎是一种引导,使观者随其目光观看她的身体侧面,但是她具体在观看哪里?观众无法得知,因为不能看到她正面的镜像,门框内的空间又似乎是封闭的,这又是一个半封闭半开放的凝视空间。

在《无题56号》(图1-4)中,整个画面是一半的镜像,一半的人物头部,画面的中心是人物镜像凝视着主体,而主体的影子叠压在镜像之上,有趣的是图片中唯一看得清的地方就是这个影子和镜像重合处。人物与镜子如此之近,吸引着观者进一步向前,然而越靠近图片会发现越模糊,人物的后脑勺是模糊的,重合处的右侧镜像反射着光亮,也无法看清。人物和镜像之间又形成了一种封闭的视线回路,再向左侧一点儿观者或许就能看见自己的镜像了,但是却被她的后脑勺挡住,图像中人物身体的存在得到了强调。

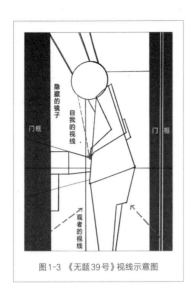

图1-3 《无题39号》视线示意图

整体来看,图片是开放的,偌大的镜面没有边界囊括虚空,人物对自己强有力的凝视回路却又加强了图片的封闭性,强调了图片中人物的存在,同时这种封闭将观者的凝视抛了回来,但是这种开放性又使观者的凝视进一步想进入画面,进入镜像之中找寻自己,这种凝视的反弹和循环,也进一步强调了观看主体的存在,她既是凝视者,也是沉思者,如希腊神话中的美少年纳喀索斯(Narkissos)一般不仅沉迷于池水表面的倒影,似乎对神秘的深处也同样好奇,牵引着观者弄清背后的秘密。

作品在空间设置上,门框或者镜面使观者处于旁观者的角度,加深了平面图片的纵深感,也加强了画面的开放性,使得观者得以进入画面,但是也将观者隔离在人物私密空间之外。同时,相机镜头视点即观者观看点,几乎都处于镜框边缘,给人一种视觉偏差——观者似乎能从镜中找到自己的身影,或者稍微挪一下位置就能看到在镜中的位置。但这种

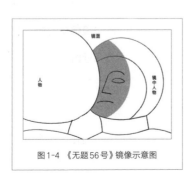

图1-4 《无题56号》镜像示意图

可能出现的身影被图片人物的身体遮挡(尤其是图1-2、图1-4),观者的目光、身体(门框)如同幽灵一般,虽然进入了图片中,但不能在其中找到自己的痕迹。

因此,在这部分与镜像相关的作品中,观者从未获得观看的

主导权。一方面，私密的气氛和门框、空间的处理诱惑并接纳观者进入图像，但是观者却仅仅是图像中看不见的客人，这种尴尬的位置削弱了观者自身的存在，强化了形象主体的存在。另一方面，图像虽然营造了可供观看的个人空间，但处处拒绝观看，粉碎了观者的凝视，被吸引进去却什么也看不见，更不能与照片中人物的目光互动。

图中人物沉浸在对自我的观看中，这种自恋式观看，可以溯源到古希腊神话中的那喀索斯（Narcissus）对自我的沉迷。那喀索斯在森林的湖水中看到自己的倒影，他对这个形象爱慕不已、无法自拔，并不知道其实那只是自己的倒影。爱慕的对象近在咫尺却永远得不到，最终因为追逐水中的倒影而溺水，化作一枝水仙花。故事的结局恰恰印证了法国精神分析学家雅克·拉康（Jacques Lacan）所说的，爱上自己的倒影这种不可能的爱恋，结果就是使自我存在分裂为欲望主体与欲望客体（图1-5）。③

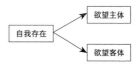

图1-5　拉康的自我分裂示意图

对自我镜像迷恋式的观看并非辛迪·舍曼的新创，回溯艺术史，更集中体现于自画像的创作中，并且更加形象地体现"自我存在分裂成欲望主体与客体"的过程。传统自画像的制作离不开镜子，在绘制时，画家需要将他从镜像中看到的形象转化为画面，同时在脑海中进行180度翻转（否则会变成左手执笔），这也体现了传统自画像创作中"客观"看待自己的难度。自画像的绘制需要从一个外在的视点看待自己，镜子就是这个外在视点，如果没有镜子，则无法看到自己的眼睛和脸部。但是，对自我形象的把握又需要从个人角度进行感知。因此为了追寻客观性，艺术家在绘制自画像的时候，试图将自我展现为一个客体，仿佛面对的是另外一个真实的自己，这也使得最真实的肖像画往往具有自相矛

盾的特性：因为它不仅代表镜子中的图像，在某种意义上它常常在艺术家与模特（主体和客体）之间来回转换。这种矛盾性也说明了人进行自我观看时的困境，就像拉康指出的那样，人在看自己的时候也是以他者的眼睛来看自己，因为如果没有作为他者的形象，人也无法看到自己。艺术家在绘制自画像时，既是主体，又是客体；既观看又被看；既是自我观看的主体，又是观看自我的客体，不停地处于这种主体、客体互换过程之中，在自我与非我之间踟蹰。因此，艺术家的自画像只能是为他者而存在的自画像。在创作的时候，其实只是绘制出了留存在记忆中作为客体的镜像、记忆痕迹的碎片，以欲望主体观望欲望客体，试图描摹出自我之存在。

阿尼巴·卡拉奇（Annibale Carracci，1560—1609）的这幅《画架上的自画像》（图1-6）以"画中画"的方式，生动体现了艺术家的多重自我。最外层的画框是现实世界与艺术世界的分界线，其内部属于"自画像"的范畴，但是图像却没有如传统一般表现肖像，而是创造了一个室内空间，似乎是艺术家的画室，其中陈列着一个画架，画架上才是真正的自画像，其中艺术家面向画面左侧画架右脚中间挂着调色盘，并且有调色的痕迹，说明是正在创作或者创作完成的状态，画架左脚旁则是一只小狗，它看向画外，暗示了站在画外的观者——艺术家本人。同时，在画面左侧有一块方形白色，上面是一个影影绰绰的人形，仿佛是画家的镜像，这个镜中形象则似乎面向右侧。这里有三重自我的形象，分别是画外真实的艺术家本人、镜像中的艺术家、画中的自画像。第二张草图（图1-7）则直接把艺术家画自画像的过程再现出来，A是艺术家本人，B是他看到的镜子中的自己，C是艺术家经过翻转后脑海中的自我形象，然后他将这种转换的自我形象变为自画像D。在绘制过程中，艺术家需要把自己分裂成不同的自我，观察、分析，最终整合为一个自我的图像。

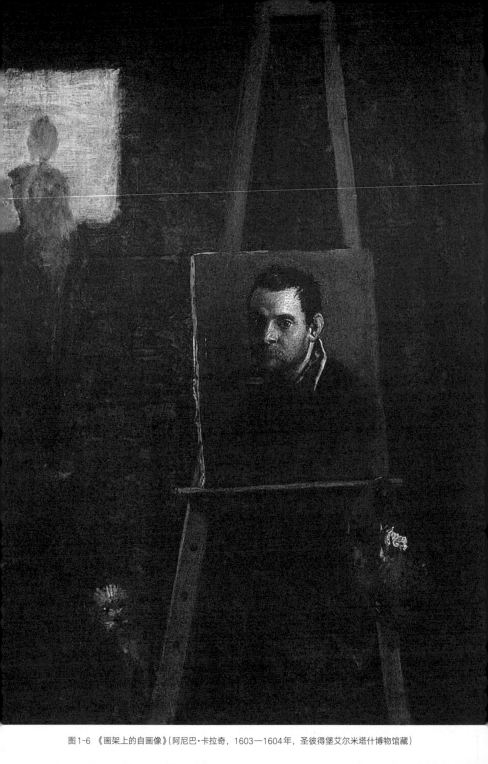

图1-6 《画架上的自画像》(阿尼巴·卡拉奇,1603—1604年,圣彼得堡艾尔米塔什博物馆藏)

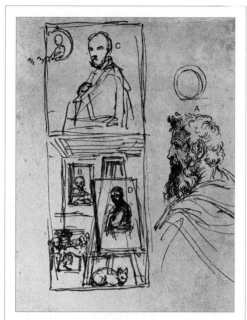

图1-7 《画架上的自画像草图》（阿尼巴·卡拉奇，英国王室皇家收藏）

如果说传统自画像的绘制过程再现了自我如何分裂成欲望主体和欲望客体，但是辛迪·舍曼的《无题电影剧照》并不是这种传统的自画像，并且从上文对图像的分析可知，每张作品中的女性形象都沉迷于自我观看，并且通过这种方式不断进行自我确证，似乎凸显了"主体"。那么，《无题电影剧照》系列中的每个形象是否也存在这种自我的分裂呢？——答案是肯定的。

一方面，随着艺术的发展和技术的变革，照相机作为真实的外部视点，能够客观留存主体的形象，不需要艺术家再进行费力地、自我分裂式地把主体想象为客体再进行描绘。"摄影，破坏了个人感觉的自我中心主义，替代了传统自画像时间的延迟和空间的位移。"④波普艺术家安迪·沃霍尔（Andy Warhol）是用摄影表现肖像的典型代表，他的自拍

肖像与传统的自画像模式不同，借助简易的摄影技术来实现艺术目标，通过照相机这个真实存在的视点从外部"看到"并保存自我形象。安迪·沃霍尔说："假如你想对安迪·沃霍尔有所了解，那么你只需要去注视表面（我的绘画、电影和我自己），我就在那里。表面之下什么都没有。"⑤ 技术的革新使形象轻易保存并能大批量生产，自我的图像在不停的复制中成为一种表象，真实的自我已经缺席。对于图像来说，那个自我的形象也只不过是照相机之眼捕捉到的客体。无论是借助他人之手还是自拍，艺术家之眼与照相机之眼合二为一，艺术家不需要再在脑海中进行主、客体的转换（或者说自我的分裂），这一过程由摄影技术承担，当快门闪动，被拍摄的主体完全成为照相机的客体。在《无题电影剧照》里，一方面，作品中出现的镜子是主体进行自我观看的媒介，那些以舍曼面孔出现的形象不能代表艺术家本人，但是在每张独立的图像中作为主体而存在；另一方面，这些形象又被照相机定格，摄影图像复制了现实，将主体客体化。同时，照相机的镜头位置也代表了观者的视点投射方向，因此镜头即观者之眼，在其视角下，这些女性形象仍是被观看的客体，尽管他们什么也没看到。

因此，在《无题电影剧照》作品特别是镜像有关的图像中，观者虽被纳入画面，但是却在不断强化作品人物的自我观看，不过在镜头（观者之眼）下，她们又成为客体。这种观看的多重性强调了观看者、被观看者的存在，将主体与客体置于一个不断交错往复的复杂关系中，任一方面都不能自我完善。

此外，无论是欲望主体抑或客体，"人在镜像之看中，真正发挥作用的不是我在看，而是我可能被看，我是因为想象自己有可能被看而看自己的，并且是用他人的目光看自己。"⑥ 这还意味着我是"看到自己在观看自己"（Seeing Oneself Seeing Oneself）。主体本来是被观看的，

由他者的凝视所主宰，可是在主体的想象中，无法看到这种观看其实是来自于他者的凝视，或者说不承认这种理想自我正是为了迎合他人的目光才出现的。主体透过这种想象，回避了他人凝视于主体的事实，于是，对自我的观看模式就变成了"看到自己在观看自己"。以他人之眼观看自我，即小客体a的凝视。小客体a在一定程度代表了想象中的理想自我，处于拉康所界定的想象界，是主体通过他者来构建一个理想的自我形象。《无题电影剧照》中，对镜自照的主体沉浸于自我观看之中，镜头的设置为观者在其中圈出了一块观看之地，这就使得作品中的主体处于一种被凝视的位置，正如拉康在《蒙娜·丽莎》中看见了一位美人的满足，我们从《无题电影剧照》对镜自照的主角那里也看到了一种自恋式的满足，不同之处在于，前者注视着画家和观者，后者则注视着自己，但是观者同样处于画面之中，"舍曼"似乎知道自己被观看着，但是假装视而不见。

拉康用这样一个图式（图1-8）表示小客体a，它如同暗礁，如同障碍，打断了主体"快乐原则"的闭合回路，使主体无止境地追求欲望，却永远无法实现真正的欲望，在这种无止境的反复循环中，获得一种倒错的快感。在齐泽克看来，小客体a"事实上就充当了'快乐原则'掌控下的心理机制的闭合回路上的一个裂口，这个裂口让闭合回路'出

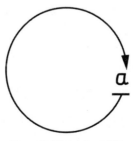

图1-8　拉康的小客体a示意图

轨',并强迫它'看世界一眼',去考虑现实。"⑦通过这一裂口以及其中令人尴尬的入侵者(观看者),主体才向现实敞开。在《无题电影剧照》中,主体对于自我的观看形成一个闭合的视线回环,就如同小客体a的闭合环路,但是敞开的门框、幽灵般的旁观者视角则充当了这一裂口,让观者的想象投于画面之上,画面中的"舍曼"们无法实现真正独立的自我观看,这个裂口将现实世界源源不断地带入《无题电影剧照》黑白的想象世界中。但是,有趣的地方恰恰在于,进入画面的观者认为自己获得了观看的主动权,进入了画面中的世界,探知她背后的故事,可是女性主体的身体、情感、身份没有任何的暴露,因此观者在无尽的循环中寻找蛛丝马迹,以实现对主体身份的好奇。拉康将这种追寻但反复失败,却从中获得满足的循环运动称为"享乐"(Jouissance),因此,对《无题电影剧照》中女性主体身份的探寻——她是谁?她发生了什么?她是舍曼吗?——这成为观者不断循环、追逐自我的游戏。

其实,"自我"在根本上就是一种虚妄和想象。拉康于1949年7月在苏黎世第十六届国际精神分析学会上曾作报告,即《助成我的功能形成的镜像阶段》(*The Mirror Stage as Formative of the Function*),探究镜像阶段对"我"的形成作用。首先他引用了比较心理学的一个实验:比较年龄段在6~18个月的婴儿与黑猩猩、猴子面对镜像产生的不同反应:婴儿对着镜子做出连续的动作、反应,而动物面对空洞的镜像,不久便失去了兴趣。以往的研究者将婴儿不同于黑猩猩在镜前的反应看作情境认知,是智力行为的第一步,这就隐含了一个预设:某个经验的、认知性的自足主体是存在的。拉康颠覆了这种预设:"在这一语境中,我们只能把镜像阶段理解为'一次认同'……在与他者认同的辩证关系中被对象化(客观化);以后,语言给'我'重建起在普遍性中的主体功能。"简单来说,就是婴儿在凝视镜像的时候,并不知道里面

是他自己的形象，而认为那是一个他者，镜中"他者"意象是一个整体的、可控制的理想对象，进而把这一意象回复、投射到自身。这种意象的整合依赖于格式塔的作用，婴儿通过镜中的意象，以一种预期的方式，把自己不成熟的、动作不协调的、碎片化的身体整合为一个统一协调的整体，形成一个有关自我的理想统一体的幻象。

拉康认为婴儿一开始对自我的认识是碎片化的，身体动作的不协调说明婴儿是一种"特殊早产"现象（Specific Prematurity of Birth），身体、心智未发育成熟，因而只能通过在幻想中预期来想象自身力量的成熟。他指出："这一发展过程可被体验为一种决定性地将个体的形成投射到历史之中的时间辩证法。镜像阶段是一出戏剧，其内在的冲力从欠缺猛然被抛入预期之中——它为沉溺于空间认同诱惑的主体生产出一系列的幻想，把碎片化的身体形象纳入一个我（拉康）称作整形术的整体形式中——最后被抛入一种想当然的异化身份的盔甲之中。这一异化身份将在主体的整个心理发展中留下其坚实结构的印记。从此，从内世界到外在世界的环路的断裂，将给自我求证带来无穷无尽的困扰。"[8] 也就是说，婴儿对自我和身体的认知是局部的、不协调的，但是面对镜像时在视觉格式塔的完形作用下将身体形象统一为整体，镜像中的形象对婴儿来说是一个他者，但是婴儿将这一外在形象认定为自己所拥有的，因此，对于自我的自恋认同始于一场误认，把想象的形象当作真实的，即"自我的构成本质上就是一种虚构和异化"[9]。

既然人类自我形成的第一步就是建立在这种虚妄之上，那么自我从来没有一个牢靠、真实的依据，"从镜子阶段开始，人始终在寻找某个形象并将之视为自我。寻找的动力是欲望，从欲望出发去将心目中的形象据为'自我'，这不能不导致幻象并将之异化。而这一切得以产生全由于认同机制，人是通过认同某个形象而产生自我的功能。人的一生就

是持续不断地认同于某个特性的过程,这个持续的认同过程使人的'自我'得以形成并不断变化"[③]。1980年,《无题电影剧照》首展引发了批评家们激烈的争论,[④] 始终围绕这些摄影作品是否是辛迪·舍曼的自拍照展开,无论何时,这都是一个无解的问题。如果重新反思二十世纪八十年代对于是否是舍曼自拍像的争论热潮,这些讨论和批评将基于这种认知,即必然存在一个自我,这种观念其实是自笛卡尔以来西方社会逐渐建构起来的理性主义自我认知。然而,通过对作品的细致观看,特别是镜像类图像,我们会看到自我既分离又统一的辩证关系,理想的自我是误认和认知不断重叠的产物,建立在虚妄和异化之上。而《无题电影剧照》的图像迷思和引发的一系列争论,映照出人们在心理学层面对于自我的认知,同时也成为颠覆笛卡尔式理性自我堡垒的入口。

注释:

① SHELLEY R.Inverted Odysseys[M]. Massachusetts: the MIT Press, 1999: 22.
② "Unseen Intruder"来自KRAUSS R. Cindy Sherman 1975-1993 [M]. New York: Random House Incorporated, 1993: 56.
③ 史蒂夫·Z.莱文.拉康眼中的艺术[M].郭立秋,译.重庆:重庆大学出版社,2016: 20.
④ CARRIER D. Andy Warhol and Cindy Sherman: The Self-portrait in the Mechanical Reproduction[M]//History of Art. Chicago: The University of Chicago Press. Vol. 18, No. 1, 1998: 36-40.
⑤ BERG G. Nothing to Lose: Interview with Andy Warhol[M]// BOURDON D. Warhol.New York: Harry N. Abrams, 1995: 10.
⑥ 吴琼.阅读你的症状[M]. 北京:中国人民大学出版社, 2011.
⑦ 斯拉沃热·齐泽克.享受你的症状!——好莱坞内外的拉康[M].尉光吉,译.南京:南京大学出版社,2014: 67.
⑧ 吴琼.阅读你的症状[M]. 北京:中国人民大学出版社, 2011: 124-125.
⑨ 同上.
⑩ 吴琼.阅读你的症状[M]. 北京:中国人民大学出版社, 2011.
⑪ CATHCART L. Cindy Sherman: Photographs[M]. Houston: Contemporary Arts Museum, 1980: 101; CRIMP D.The Photographic Activity of Postmodernism[J]. Young Americans. Oberlin: Allen Memorial Art College, 1980: 83.

第二节 看不见的他者

拉康曾经举过一个例子，一个自认为是国王的人是个疯子，一个自认为是国王的国王同样也是个疯子，也就是说两者都需要大臣、平民这些他者的存在和认同，国王这一身份才得以成立。拉康借此说明，"人的主体性即人格的对立只能在主体间的关系中建立，脱离主体间的关系，任何身份认同都是一种疯狂。"[①] 主体并不能自己认同自己，真实的镜子、他者的目光之镜都是主体自我认同的参照。《无题电影剧照》对镜自照的作品图像显示了对"自我"问题的关照，这类作品之外，整个系列的一个重要特点就是作品"主角"会向图像之外的某个方向观看或对视，她们的表情捉摸不定，并且无论室内场景还是室外场景，都是独自一人，处于被观看或者被跟随的状态，透露出强烈的悬疑色彩，看不见的他者始终存在。

在《无题电影剧照》的室内场景中，有两张作品引人注意。《无题14号》(图1-9) 是整个系列里舍曼最精心制作的一张作品。[②] 卷发"舍曼"年轻美丽，妆容精致，穿着小黑裙，但是脸上却透露出不安与焦虑，一手抚颈，一手持黑色匕首状物品指向她的右侧，同时惊恐地看向其右前方。她像是身处居室客厅，但是墙面镜子却能反射出天花板上的淋浴

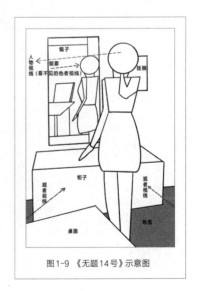

图1-9 《无题14号》示意图

头——这其实是辛迪·舍曼改造出来的家居空间。画面左下方前景中有一桌角,桌子另一侧所在的空间可以通过镜面反射呈现——对侧桌面放着一个玻璃酒杯,后有一座椅,其上搭着一件深色外套,暗示出他者的在场。如果沿镜像向上看去,烟雾缭绕,说明有人正在吸烟,我们却无法看到他/她,但正是"女主角"目光之处,这些都强化了这一人物的存在。她受到某个可感知的不在场的威胁,画面另一侧是谁?她会怎么办?我们无从得知。

与此同时,观者是另一个隐形的存在,视点位置大致处于画面正前方,与女性角色面对面,但是在她身后的镜像中却看不到观者(即镜头),镜子反射出她的背影,然而这一背影又是从画面右侧方向投射光线所成的像。这不难想起马奈(Édouard Manet)的《福利·贝热尔的吧台》(*A Bar at the Folies-Bergère*)(图1-10),酒吧女招待正面面向观画者,女招待安静甚至略带出神地看向画外,如同沉浸在白日梦中一

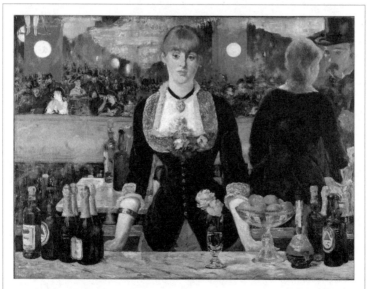

图1-10 《福利·贝热尔的吧台》(马奈,1882年,英国伦敦大学科陶德美术学院藏)

般,她身后的镜像映射出十九世纪法国中产阶级的休闲生活。在她正后方镜中的倒影并没有被她本人遮挡住,而是从画面左侧投射过去光线形成了镜像,这也暴露了女招待面对的真正观者——身着西装头戴高礼帽的男子。他的视线分裂成两个方向,正前方为眼睛的方向,画面左侧投射过去的光线将这个本应看不见的在场显现出来,塑造了一种凝视结构,将眼睛与凝视分离开来。有意思的是,在《无题14号》中,眼睛的方向同样位于画面正前方,镜像背影是从画面右侧投射过去的光线反射形成的,可是在镜像中我们看不到女主角目光之所及,似乎仅仅差一点点,再靠右一点就能看清主角所面对的他者之庐山真面目。在这件作品中,眼睛与凝视同样是分裂的,不仅如此,那个看不见的他者空无一人,却真切地存在于《无题电影剧照》里。

在另外一张《无题49号》(图1-11)中,人物左手扶橱门,右手拿着玻璃酒杯,看向右后方,或许是若有所思,或者视线落在某个画框之外的人身上。而打开的橱柜里,是一面镜子,反射出人物的镜像,但是她的脸部和腹部被橱柜里的酒瓶、酒杯遮挡,形成一个不完整而脆弱的镜像。值得注意的是图片左侧的柜门,又使观者的视点和镜子之间处于半遮半掩的状态,镜中会有观者的影子吗?观众会发现镜中人物的背后只有一个画框。右边的橱柜门位于画面正中,它的两侧形成了两个景深,一边是画面空间的右前方,另一边是通过镜像映射出的空间后方。这种空间构成与委拉斯贵支(Diego Velazquez)的《宫娥》(*Las Meninas*)(图1-12)有着奇妙的相似,《宫娥》左侧有画框隔挡,并且右边同样有另

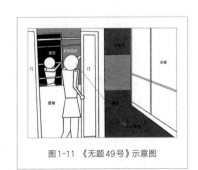

图1-11 《无题49号》示意图

一个空间的入口,而镜像与右侧入口之间即画面正中也有一扇木门。作品都是利用了镜像来完成被割裂的室内空间,拓展了观者的视野,更重要的是,它们都展示了看不见的他者之存在。

《无题49号》中的人物看向画框右侧之外,暗示着他者的在场。光线从左侧投射过来,映照出橱门、人物和右侧她目光所向,而整个画面最亮的地方则是这个不在场的视线点,观者在图像中又变成了一个幽灵般的存在,所以观者、画面人物都不是图像的主角,右侧这个看不见的存在才真正占据了画面主导权。

另一个相似的例子是文艺复兴后期德国艺术家小汉斯·荷尔拜因(Hans Holbein the Younger)的《大使》(图1-13),描绘了法国驻英大使让·德·丁特维尔(Jean de Dinteville)和他的朋友拉沃尔主教萨尔维(George de Selve)的双人肖像。站在大理石的地板上,后面是挂着深绿色锦缎的墙。他们对世界各地的宗教、政治、经济以及科学饶有兴趣,自信满满。从桌上摆放的物件可以看出,桌上摆着桌垫,两人自信地依靠着。桌上还摆放着地球仪、日晷及其他科学测量仪器、鲁特琴、短笛、宗教赞美诗的书籍和数学书籍。画面左上角是小的银色十字架,对大使们的虚荣和世俗提出质疑。在画面底端,有一个无法辨认的图形,观者从正面这种传统观看方向无法识别出具体内容,只有移动到画幅左下方的位置,才能识别出那是一个变形的骷髅头。

荷尔拜因的设置使得画面具有两个观看视点:正面为传统的观者视角,观众会被艺术家精湛的技艺折服,这是按照真实世界塑造的场景,肖像逼真,空间奢华舒适,这与镜像阶段自恋主体所看到的虚幻形象如出一辙;左侧是隐秘的非传统视角,世俗财富变得模糊,却能清晰地看到骷髅头——一种看不见的死亡的凝视。《无题14号》也是如此,正面是观者/照相机镜头的视角,而画面之外的左侧则是看不见的凝视。

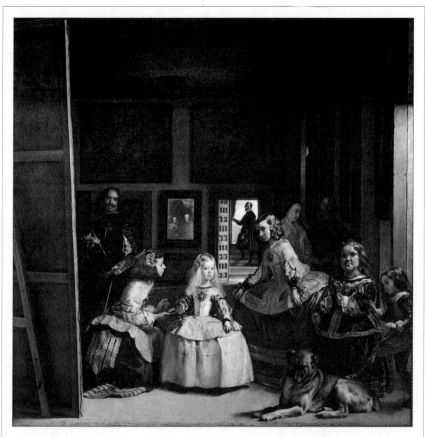

图1-12 《宫娥》(委拉斯贵支,1656年,西班牙普拉多美术馆藏)

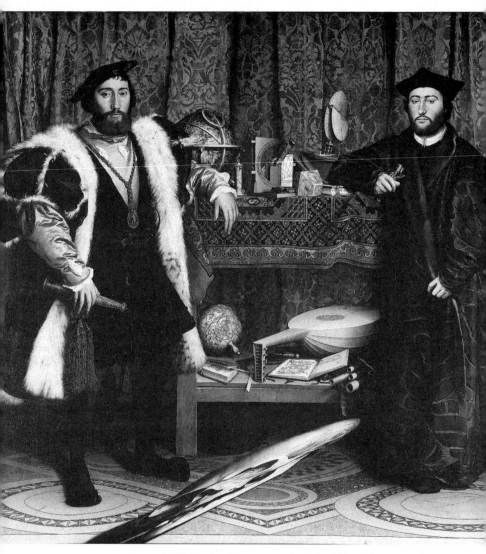

图1-13 《大使》(小汉斯·荷尔拜因,1533年,伦敦国家美术馆藏)

这个看不见的在场打破了镜像前的自我观看，迫使图像中的主体进入一个存在着他者的世界，用拉康的话说即象征界，这是一个由符号秩序和律令所规范的世界。Ta像大他者一般在幕后操纵着，引起了画面人物的惊恐，引起了观者的好奇，图像中的女性主体并不说话，她被象征秩序"所说"。齐泽克把拉康的大他者描绘为一个隐秘的"幕后操纵"，大他者没有实体，但是却在舞台背后控制一切。无论主体如何追逐欲望、满足欲望，仍会"超出主体意图的剩余"[3]，于是，大他者再一次化身为另一个代理，一个元主体，比如面对《无题电影剧照》中看不见的存在，我们会把那个看不见的存在想象成女主角的情人、男性杀手或者某种形象类型，将虚幻的恐惧实体化，Ta虚无缥缈却又掌控一切。如齐泽克所说："对大他者的这一指涉本身当然是根本的、模糊的。它可以充当一种让人平静并变得坚强的安慰或一个可怕的妄想狂代理。"[4]这个大他者无法被眼睛看到，如莎士比亚在《理查德二世》中写道，国王因战事远征，王后心中充满不安和忧伤，布希试图安慰她[5]：

每个悲哀的实体都有二十个影子，
它们都像是悲哀，其实并非如此。
因为悲哀的研究，涂上了朦胧的泪水，
会把一个完整事物，分割成许多客体。
就像透视什么东西，
正眼望去，一片模糊；
斜目而视，却可以看到形体。

诗中所说的"正眼望去"即观者的传统视角，是艺术家创作的目光，是照相机的镜头位置。特别是由于照相技术的发展，似乎更加确立了相

机的主体地位，正如艾美利亚·琼斯（Amelia Jones）在研究中指出的，照相机助益于启蒙运动的我思故我在的主体概念：我在这里——你也在这里；我有照相机（一个工业化国家在我身后）——你，没有资本主义的工具，就被我掌控。因此，摄影技术常常作为父权的、帝国主义的西方社会发展和研究的历史成果。⑥

自启蒙运动以来，主体真正实现解放，如果说文艺复兴时期是将众神拉下神坛，那么在启蒙精神的鼓舞下，人登上了新的神坛。理性将泛灵论的世界还原为人的主体世界，主体理性成为评判的唯一标准，理性可以通过知识来掌握世界，而它造就的技术则被用来利用和控制世界。

同时，视觉中心主义的传统可以追溯至古希腊。柏拉图和亚里士多德建立了一种感官等级制度，他们根据认识主体和对象之间的关系，将人的感官分成距离性感官（视觉、听觉）和非距离性感官（触觉、味觉），⑦前者具有认知性的理论感官（Theoretic Senses）更为高级（视觉又优先于听觉），后者是一种低级感官。而"Theory"（理论）在希腊文中的词根为"Theatai"，与剧场"Theatre"同源，为"旁观"之意。所以，"理论"的态度即超然旁观世界的态度，关注看和看见的东西，观察、视觉成为希腊理性和科学的鲜明特征。⑧柏拉图认为这种视觉、听觉一旦与心灵旨趣结合起来，就能看到超出感官之外的宇宙之美，他称这种美为"理式"（Idea）之美。之后随着文艺复兴时期透视法准则的建立、现代科学的发展兴盛等，视觉中心的地位不断加强。艺术家就是在这种观看、认知和创造中的核心，因为艺术家（观看主体）往往站在观看的中心位置，并将之再现出来，在视觉中心主义的传统中，看见多少决定着知道多少。正如瓦萨里（Giorgio Vasari）《大艺术家传》中记录的这些艺术家，成为超越常人的天才的典范，因为他们具有"接近视觉真理的特权"⑨。而这种视觉中心主义的传统也建立了一种看与被看、

主体与客体、主动与被动的二元对立体系,这种二分法也延展至社会文化各方面。

然而,首先这种主体概念只不过是启蒙理性编织的虚构神话,"理性"产生了新的神话,一方面用来支配自然,另一方面支配人,对人的支配导致了主体异化,使理性异化为"工具理性"。在此基础上,文化成为一种工业生产,文化工业的产品通过技术、消费等逐渐将真实与虚拟的界限模糊化,在阿多诺(Theodor Adorno)和霍克海默(M. Max Horkheimer)看来,这种文化工业权力的背后矗立着资本的权力。[⑪]广告、影视全方位渗入人们的日常生活中,"无所不在的看与无所不在的被看相互交织在一起,主体在无所遁形的可见性下成为异形的傀儡,就像萨特所描述的那个透过洞孔的窥视者。他人的脚步声、咳嗽声、细语声,周围的物的声响,甚至存在于幻觉中的某个眼神,使得这一窥视行为处于一种无所不有的窥视之眼的监视下。"[⑫]在这种情况下,人们开始重新反思、质疑视觉中心。所以,在《无题电影剧照》中,辛迪·舍曼设置了这样一种场景叙事,即观者(与镜头同一位置)在拍摄过程中并不具有主导地位,相机也仅仅是一个貌似主导者的工具,真正的主导者——画面中看不见的他者——调动了画面女性的情绪氛围,通过一种悬疑电影的叙事结构引起观者的不断追索。

纵观《无题电影剧照》整个系列,辛迪·舍曼通过这个他者再现了传统意义上的凝视结构,作品中的女性角色在这一凝视结构中被凸显出来,她代表的是嵌入在文化想象中的刻板形象——女白领、家庭主妇、精神病人、护士、少女等,这些女性形象由大众传媒制造并传播,后者才是看不见的真正支配者。这种看不见的他者设置在早期好莱坞电影中是一种常用的拍摄手法。在1946年华纳兄弟发行的电影《湖中之女》(*Lady In The Lake*)剧照里(图1-14),女主角面向观众,背后有一

面巨大的镜子，反射出她的背影和面对的真正对象——男主角，在镜像之外，男主角仅仅表现为画框边缘的一只手掌，在镜中我们看到了他的面目，因此女主角投向观众的视线是一种假象，她真正的对话者是显现出来的镜像倒影。在拉辛（Jean Racine）根据古希腊悲剧作家欧里庇得斯名作《希波吕托斯》（Hippolytus）改编而来的《菲德拉》（Phèdre）中，有句台词为"在他的大胆凝视中，我的伤害被大写。"[12] 用这句话去形容主流的好莱坞悬疑电影也很恰当，大他者的凝视代表着致命的威胁。如齐泽克分析希区柯克的电影时所提到：悬念从来不是主人公与攻击者之间简单的身体对抗，而总是受到一个因素的干预，即主人公在他者的凝视中读出来了什么。[13] 以华纳兄弟影业1946年发行的黑白电影《湖中之女》（Lady In The Lake）为例（图1-15），摄影机作为影片的主角视角，其他角色直接对着镜头说话。男主角马洛（Phillip Marlowe）的声音是演员蒙哥马利（Robert Montgomery）的声音，但男主角的脸只在镜像中才会出现。观者的视角被放置在了主角的位置。另外，这种拍摄方式使男主角成为看不见的观看者，电影中的其他角色成为被观看者，我们仅能通过虚幻的成像才能看到男主角的脸庞。而在舍曼的《无题电影剧照》中，男主角的面部直接被隐匿了。这恰恰进一步印证了拉康的论题，"女主人公"所遭遇到的凝视并不是一个被看见的凝视，而是在大他者的领域中想象出来的凝视。同样，它不是大他者的一瞥，而是它"与我相关"的方式，每个观者在舍曼对场景的设置下跟随女主角的目光游走、质疑、惊恐，作为主体，根据自己的欲望从中看到自己受它影响，从中读出威胁。

辛迪·舍曼在作品中也对视觉中心主义和主体、客体的传统关系提出了挑战，"镜像前的自我观看"作品将自我问题抛投出来，但是我们深入画面，发现自我其实是一个谎言，来自于主体对镜像的误认。她的

作品试图消除西方传统认识论中主体、客体的二元对立，主体和客体都不存在了，画面中的主体和观者很难说谁才是真正的看的主导者，借助梅洛·庞蒂（Maurice Merleau-Ponty）提出"交错"（Chiasm）的概念，也更有助于我们理解舍曼作品中主体与客体之间的模糊关系，以及看与被看之间复杂的交叠与缠结，他说："看与被看之间进行了互换，我们再也分不清哪个是看、哪个是被看了。"[14]《无题电影剧照》中的模特与观者彼此强调了对方的存在，却都不占据图像的主导地位，无法说谁占据主宰的观看位置，谁属于被观看者，这消解了西方哲学传统中的视觉中心主义，以及所构建的主体概念。除此之外，《无题电影剧照》那种既吸引观者又排斥观者的特性受到了电影的很大影响。正如克里斯蒂安·麦茨所提出的那样，"银幕上的影像乃是一种由它们所唤起的不在场的事物所界定的呈现物。因此，合理的观看条件同排斥与接受之间的平衡有关，并且要求既进入故事，又保持一定的间离"[15]。舍曼在《无题电影剧照》中使用的策略（如电影剧照和凝视结构的特性），实现了拉康所说的主体的欲望是他者的欲望，使观众成为作品中绝不可见的非物质的但又实际在场的存在，作为观众的我们被迫接受一个事实，即所看到的场景是专门为我们的眼睛上演的，观众的凝视从一开始就被包含在这个场景之中。当我们认为自己是站在画外，自己只是一个私下偷偷地往那个似乎与我们无关的秘密（画面中）去一瞥的旁观者时，没有看见的事实是，这个隐秘的景观正是为了我们的凝视、为了吸引我们并对它着迷而营造出来的。它引诱观众相信自己并没有被选中，大他者借助这样的凝视结构欺骗了我们，真正的接受者是那个把自己误认为是偶然的旁观者的人。

图1-14 《湖中之女》剧照1（华纳兄弟，1946年）

图1-15 《湖中之女》剧照2（华纳兄弟，1946年）

注释：

① 方亭.从自我主体分裂到他者身份认同——文化研究语境中的拉康主体理论[J].信阳师范学院学报，2008（10）.
② SHERMAN C. The Making of the Untitled of the Complete Untitled Film Stills : Cindy Sherman[M].New York: Museum of Modern Art, 2003: 5.
③ 斯拉沃热·齐泽克.享受你的症状！——好莱坞内外的拉康[M].尉光吉，译，南京：南京大学出版社，2014：276.
④ 同上.
⑤ 斯拉沃热·齐泽克.斜目而视——透过通俗文化看拉康[M].杭州：浙江大学出版社，2011：16.
⑥ JONES A. Tracing the Subject with Cindy Sherman[M]//Cindy Sherman : Retrospective. New York : Thames & Hudson, 1997: 33-53.
⑦ 吴琼，杜予.上帝的眼睛：摄影的哲学[M].北京：中国人民大学出版社，2005：3.
⑧ 中央美术学院美术史系艺术理论教研室.美术概论[M].北京：高等教育出版社，2013：453.
⑨ 艾美利亚·琼斯.自我与图像[M].刘凡，谷光曙，译.南京：江苏美术出版社，2013：23.
⑩ 于海.西方社会思想史[M].上海：复旦大学出版社，2018：360-365.
⑪ 吴琼，杜予.上帝的眼睛：摄影的哲学[M].北京：中国人民大学出版社，2005：7.
⑫ 斯拉沃热·齐泽克.在他的大胆凝视中，我的伤害被大写[J].马克思主义美学研究，2007，10（00）：126-140.
⑬ 同上.
⑭ PONDY MM. Phenomenology of Perception[M]. London : Routledge, 2012: 113.
⑮ 巴顿·帕尔默.元虚构的希区柯克——《后窗》和《精神病患者》的观赏经验和经验观赏[J]. 李娜，译.当代电影，1987（4）.

第三节　重返五十、六十年代：追忆似水年华

黑白色电影剧照感和怀旧氛围是《无题电影剧照》系列的两大形式特征。在创作手记中，舍曼回忆说，当时并没有女性主义理论的知识，在拍摄方式上，她主要参照了二十世纪五十年代"新浪潮"电影，以及好莱坞的B级电影（B级电影是指以低预算拍摄出来的电影，大多布景简陋，道具粗糙，影片缺乏质感）。黑白照片赋予整个系列一种年代感，同时，舍曼在冲洗照片的时候希望它们看起来像粗制滥造的，所以会故意在暗室用更热的药水制作，使图像呈现一种颗粒状质感（图1-16）。她并不追求精致和完美，反而希望展现出粗制滥造的感觉（用舍曼自己的话说是50美分的效果），因为她对摄影感兴趣的一个原因恰恰是在于能使艺术作品的远离独一无二。[①] 这种黑白设色、类似电影剧照的设置、图像表面的模糊粗糙感，让《无题电影剧照》系列具有一种怀旧氛围，辛迪·舍曼本人也承认她对早先的五十、六十年代非常着迷。

如果说二十世纪五十、六十年代的电影是《无题电影剧照》的重要艺术来源，该系列的现实参照则是艺术家无意中发现的五十年代杂志照片。1977年夏天，舍曼搬到纽约，和男友罗伯特·朗戈（Robert Longer）去朋友大卫·萨利（David Salle）的工作室，当时萨利为一家低级侦探杂志社工作，两个男性聊天的时候（舍曼说她从来都是被他们的话题所冷落，在那个时代，她只是被认

图1-16　《无题2号》局部颗粒质感

定成"某人的女朋友"[②]），百无聊赖的舍曼看到了萨利收集的许多废弃的二十年前的性感杂志照片：上面刊登了女模特扮装成美丽的主妇，仿佛是处于某种电影叙事中，看起来像是来自二十世纪五十年代的电影，但是可以看出并不是来自于真的电影，舍曼提到："……也许它们只是作为杂志里低俗故事的插图，她们是各种状况下的女人，最使我感兴趣的是你无法辨别这些照片是单独的一个镜头，还是有一系列的拍摄，只是我们没看到，也许加上其他的照片可以串联成一个故事，它们看起来很暧昧，有很多可能性。"[③] 这引起了她的兴趣，这种图像仅有一名模特，但是因为不确切的表达意图引人遐想，观者可以参与到故事的创作中，这恰好解决了舍曼想要独自创作摄影作品的想法，模特就是她自己，通过自拍就能实现独立创作，这种创作并不是对"女性身份"被物化或忽视的回应，舍曼在创作这些作品时，并没有女性主义的立场，她曾说："我从不认为这是个有立场的作品，也不认为我自己是一个非常注重陈述立场的人。"[④] 此外，在纽约州立大学布法罗学院读书的时候，舍曼就经常从一些廉价商店买衣服，一方面因为便宜，另一方面因为能寻到复古风格的衣饰。她不喜欢整个二十世纪七十年代那种追求素颜、穿着穆穆袍（Muumuu，宽松长袍）的打扮，更偏爱五十、六十年代那种完全相反的装束——束腰、尖头胸衣、假睫毛、细锥高跟等。她将这些因素体现在《无题电影剧照》中，营造出一种复古式时尚的氛围。这些因素在她后期《历史肖像》系列进行了更加夸张的使用。《无题电影剧照》系列的怀旧感暗示在关于上文述及的镜像类图片中有明显的体现，由于颗粒感和模糊性使图片呈现一种不均匀的怀旧柔光。

 黑白剧照样式和怀旧感这两个特征体现了《无题电影剧照》的文本来源，即二十世纪五十、六十年代的黑白B级电影，其背后是五十年代美国大众文化的发展。不仅如此，劳拉·穆尔维（Laura Mulvey）还指

出《无题电影剧照》系列指涉了美国人对五十年代的集体记忆,"他们具有二十世纪五十年代特有的年代气质,美国人对二十世纪五十年代有着集体幻想。"⑤《无题电影剧照》是否与一个更广阔范围的集体记忆和自我认知有关呢?

在英国《经济学人》与YouGov⑥的一项"美国人最想回到二十世纪哪个年代"的最新调查中,最受调查者欢迎的是二十世纪五十代,有18%的人愿意回到那段时期,排名第二的是二十世纪六十年代,达到15%。⑦二十世纪五十年代的美国正是消费主义迅猛发展的时代,在此期间,美国中产阶级大量涌现,社区、电视机、好莱坞电影、新型家电出现,满足了人们的生活和消费需求。

在此,有必要简单追溯一下第二次世界大战后美国大众文化的兴起与发展。早期的美国人口以英国盎格鲁—撒克逊清教徒移民为主,因此整体来说是典型的保守型新教社会,强调勤俭、节约,特别是实用和保守等品质。马克斯·韦伯(Max Weber)在《新教伦理与资本主义精神》中认为资本主义精神是从新教伦理中蜕变而出,⑧但是美国学者丹尼尔·贝尔(Daniel Bell)在关于当代资本主义精神裂变的研究中认为,资本主义精神不仅具有宗教范畴内的"禁欲苦行主义"⑨,还有其自身所具有的先天性的贪婪攫取性(Acquisitiveness),追求利润和实用,经济至上。也就是说这种资本主义精神具有宗教伦理和经济冲动的两面性,这两者相互制约、发展。然而,随着科技和经济对宗教伦理道德方面的消耗,资本主义制度失去其宗教制约,在经济、文化方面产生碰撞冲突。⑩美国社会最终挣脱宗教界限,彻底卷入消费文化和资本主导的洪流之中,商业文化成为美国第二次世界大战后尤其是二十世纪五十年代的主导叙事方式。

第二次世界大战之前(特别是二十世纪三十年代)美国大众文化就

已经显现强猛势头，到了二十世纪五十年代，电视机的普及使得大众传媒逐渐成为美国人的日常景观。在1948年左右，美国人家庭里很少会见到电视机的存在，但是在1952年左右，就有上百家新电视台开始启动，商业类、艺术类、科技类电视节目在整个美国爆炸性增长，这种即时画面电视也冲击了传统的纸媒和广播电台。到了二十世纪五十年代中期，几乎每天都有一万个美国人购买他们的第一台电视机，电视机革命开始席卷美国文化和政治。[①] 电视进一步将世界带入普通人的生活，足不出户就可知天下事，颠覆了人们对于远近、个人和社会之间的看法。

成长于二十世纪五十、六十年代的辛迪·舍曼，在童年时期就着迷于电影、电视，这是一个被电视机影像和电影屏幕围绕的时代。在《无题电影剧照》创作手记中，她提到会观看每周晚上电视台重复播放的《百万美元》(Millions of Dollars)。[②] 这档节目开始于1955年，并持续了十多年，主打A级电影（资金充沛、制作精良的电影类型），每周播放一部电影，每晚播放两次，这模仿了电影院的播放模式，并且也被其他地方电视台采用，能更大程度地接触观众。该电视台是当时最大的电影制作公司之一雷电华的子公司，因此很多电影都是免费播放的，例如《金刚》(King Kong)、《公民凯恩》(Citizen Kane) 等。

与此同时，电影工业的发展也深刻影响了大众日常生活。舍曼第二个孩童时期的影像记忆来自于阿尔弗雷德·希区柯克 (Alfred Hitchcock) 的电影《后窗》(Rear Window)（图1-17）。舍曼和父母参加晚宴时，在楼上独自观看了这部电影，她特别提到詹姆斯·史都华 (Jimmy Stewart) 扮演的摄影师杰弗瑞 (Jeffrey) 因为意外摔断腿，在轮椅上开启了在窗前的"偷窥冒险"，摄影机"窥视"到的画面不仅是男主角之所见，荧幕外的观众跟随杰弗瑞的长镜头，得以通过窥探、想象去填充他们生活的片段，满足猎奇心理。希区柯克善于拍摄情绪多变的

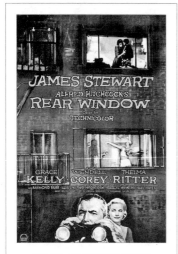

图1-17 希区柯克《后窗》海报

心理剧电影,并且时常带着古怪幽默的风格,他的电影总是展现中产阶级的紧张生活,并且常游走于疯狂和荒诞的边缘。同时,整部影片试图建构一种对称模式,在女主角第一次出场和男主角讨论工作事宜的时候,窗沿隔开了两扇窗户,同时也隔开了两人,暗示两者之间无法跨越的距离,而杰弗瑞的窥视之窗与被窥视者的窗子也建立了一个对窗世界,通过构图的设置进行电影叙事,让人想起舍曼在《无题电影剧照》中一系列的门框设计,在浅层次的图像平面构造观者空间和主角空间。舍曼还提到这种借助摄影镜头营造的晕映效果,是二十世纪六十、七十年代的好莱坞电影形成的崭新的"柔焦效果"(这种风格在舍曼的剧照系列中非常常见,如《无题41号》),受到影院放映机灯罩的启发,摄影师开始营造一种朦胧的氛围。

不过,从制作风格到电影内容,好莱坞电影也经历了从保守到开放的阶段。从二十世纪三十至五十年代,八家大型公司基本垄断了好莱坞电影业,这些公司拥有连锁剧院和国际发行网络,一般制作出品的是精美昂贵的A级影片。这类影片使用豪华的布景、特技效果、豪华的服装、精心布置的灯光等。当然,很多独立制作的电影公司也会制作此类影片。另一些较小的公司则只生产较为廉价的影片,或者是总称之为"简陋阵容"的B级影片。①这类影片拍摄时间较短,制作成本低,相应道具、布景比较简单粗糙,影片表面缺乏精致的质感,多使用强烈的明

暗对比摄影。电影业的发展刺激了经济的增长，尽管在大萧条时代，廉价的电影票依然能满足民众的精神娱乐需求，特别是从1941年开始美国逐渐走出低迷的经济走势，进一步刺激了其国内电影的发展。

尽管如此，早期的好莱坞制片业还是处于主流道德准则的管控之下。二十世纪三十年代是保守主义甚嚣尘上的时代，美国各州提高了电影审查的标准，要求规范电影制作。这种外部审查的压力促使美国电影联合会（MPPDA）建立了电影行业自我审查策略，即《海斯法典》（Hays Code，也被称为《制片法典》），规范了争议性内容的表现，要求严格遵照道德准则，例如犯罪方法不能明确表述或其他任何相关内容。⑭ 其实美国当时电影审查的最主要压力来自于地方政府的审查委员会和宗教群体，特别是天主教良风团（Catholic Legion of Decency）的压力，该团体有电影评级体系，一旦某部影片因越级而成为谴责对象，很大程度上会影响票房收入。因此，美国电影联合会总结了可能使电影被地方审查官删减或被禁止向天主教观众放映的主题类型，《海斯法典》通过强制电影制作者避免拍摄会被剪掉的场景为好莱坞省钱。它试图允许制片厂既能激发观众兴趣，又不超越地方审查机构确立的界限。⑮

但是面对电视媒体和国外影视业的竞争，大部分电影公司陷入经济困难，其中有些因为上座率持续下跌已经破产或者濒临破产。这些电影公司很清楚暴力和性可以增加影院里的观众人数，因此好莱坞电影人尝试测试《海斯法典》的边界，试图通过放宽电影的道德审查尺度，拯救日渐低迷的美国电影业，行业管控也逐渐放松。"1953年，导演奥托·普雷明杰（Otto Preminger）拍制的《蓝色的月亮》（*The Moon is Blue*）以其大胆的语言和暗示率先冲破了社会传统的压力……在1956年《娃娃新娘》（*Baby Doll*）放映后，美国电影协会对影片中关于性方面的主题已默然视之了。"⑯

在舍曼看来,电影和电影史比绘画更有意思,并且电影是一种流行文化而非艺术,而流行文化过时的那些内容更令她着迷。在纽约生活期间,她也经常去看电影。在《无题13号》中,舍曼面对着一个书架,上面都是关于电影的书籍,比如《肉体与幻想》《女孩子们》《金刚》等。[17]而《无题电影剧照》系列之所以称为"剧照"(Stills),舍曼说:"是因为我所想象的是宣传用的剧照,在四十二街你可以看到几百张装成箱的剧照,每张以三十五分钱出售。"她有意追求那种廉价劣质的效果,不想让这些图像看起来像是艺术品,反而像是在街边小店用几十美分能买到的东西,其特质和流行文化的普及、低廉和大众趣味一样。

值得注意的是,除了受童年记忆和美国本土电影产业的影响,《无题电影剧照》系列在很大程度上受到欧洲新现实主义、新浪潮电影的影响,舍曼自己曾在访谈中提到:"有人说我的艺术非常美国化——而事实上《无题电影剧照》系列受欧洲电影的影响比受美国电影的影响大。"[18]在《创作手记》[19]中舍曼也提到,对PBS电视台曾经播放的法国左岸电影——克里斯·马克(Chris Marker)执导电影《堤》(*La Jetée*)——印象深刻。这部电影几乎完全由黑白照片构成,伴随着音乐以蒙太奇的形式播放,其中只包含一个摄影机拍摄的简短镜头。故事讲述了第三次世界大战之后,巴黎一名囚犯被科学家选中进行时间旅行,穿越到不同时间段"召唤过去和未来以拯救现在",他在穿越到战争之前的时间里,邂逅了女主角,并与之发生了爱情故事。有学者认为,男主角穿越时间的方式是用某种软垫装置遮住眼睛,穿越是通过观看到时间图像来完成的。他被选中的原因就在于对图像一直保存着敏锐性。观者同样如此,这部由静止照片讲述的电影完全变成了图像观看之旅,包括导演克里斯·马克本人也没有将《堤》称为电影,而是照片小说。

欧洲电影风格的形成与发展主要集中在第二次世界大战结束后。当

时,美国电影公司重新进入海外特别是欧洲市场,例如在法国,美国政府的介入和支持与当地政府签订电影输出协议,加大美国电影的出口。因为这种强势而迅速的渗透,到了1953年,"几乎在每一个国家,美国电影都占了其全部电影放映时间的至少一半。至此开始,欧洲几乎一直都是好莱坞国外利润的主要来源。"[20] 而对大多数欧洲电影业来说,保留自身独立性、抗拒美国入侵是重建后的必要之举,他们会积极争取政府的支持来制定本土电影保护法案等,随之而来的是欧洲电影业现代主义传统的渐渐复苏,并且逐渐孕育形成国际性的艺术电影潮流。该时期最重要的潮流当属1945~1951年出现在意大利的"新现实主义"(New Realism),对电影产业、艺术创作等方面都产生了巨大影响。

新现实主义电影的创新首先体现在拍摄对象的不同上,其试图从"人民阵线(Popular Front)的角度去呈现、讲述当代故事"[2],其写实性体现在电影工作者走向满是废墟的街头和贫困的农村,当然部分原因也在于原有的影视基地和制片厂被严重损毁。但是这类体现了艺术性、观念性和批判性的电影早期并没有受到更多的关注,人们更喜欢大众化、娱乐化的好莱坞电影。此外,新现实主义电影的意义还体现在电影形式上的创新:首先,在拍摄场景上,有部分电影进行实景拍摄,但是大多数内景还是在摄影棚内进行布景、打灯之后拍制而成,有些会聘请非职业演员拍摄,仍有较强的人工性;其次,在故事叙事方面也进行了创新,例如有些电影会借助大量的偶然和巧合推动情节,"反映出日常生活中发生的偶然机遇,显得更为客观、真实"[2]。例如,在一个情节叙事中,镜头B连接着镜头A,并不是A和B之间存在因果链,而仅仅只是因为镜头B发生的事件晚于镜头A,两者在时间上相续,在内容上毫无关系。

到了二十世纪五十年代末,"新浪潮"(New Waves)的出现加速了

欧洲现代主义电影的发展，并逐渐成为国际艺术电影的新趋势。可携带的轻便器材使得日常生活的即时拍摄得以实现，这也提供了复杂而丰富的拍摄片段建构影片。更重要的革新在于，新浪潮电影打破了连续剪辑的基本原则，在新浪潮看来，生活往往是散漫而没有连续性事件的组合，因此，琐碎的片段代替了以往的戏剧性。著名法国新浪潮导演让-吕克·戈达尔（Jean-Luc Godard）在《筋疲力尽》（Breathless，1960）数个镜头中间抛出几个画面，创造出一种"跳接"（Jump Cuts）方式。这使电影具有一种拼贴的特性。㉓因此，纵观战后欧洲电影的叙述方式，主要依赖于对一个偶发事件的客观性写实，因此其情节叙述方式并不是线性发展和具有因果关系的。在这一点上，对比《无题电影剧照》系列，可以发现图像中的诸多因素受到欧洲电影的影响。在表现方法上图像一贯的粗劣，使用实景拍摄等方法，此外人物通过装扮、动作和神情展现出不同的精神状态，多样的角度和多种镜头随之使用。同时，《无题电影剧照》的部分图像中，人物的装扮是一样的。以《无题32号》《无题5号》《无题52号》《无题49号》作品为例：

"舍曼"都是同一种装扮出现在四个不同的场景中，头上戴着方巾，打着蝴蝶结的衬衣上披着带有纹样的薄披肩，穿着中长裙和高跟鞋。《无题32号》（图1-18）中人物从光影交界处向画面走来，使用了中长镜头，

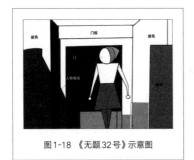

图1-18 《无题32号》示意图

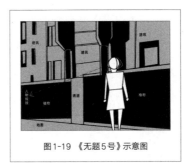

图1-19 《无题5号》示意图

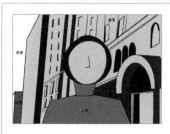

图1-20 《无题52号》示意图　　　　图1-21 《无题49号》示意图

人物看着其右前方，姿态自信；《无题5号》（图1-19）中的人物则使用了长镜头，远处的街景使用了广角镜头，与《无题32号》不同的是人物没有了那种自信感；《无题52号》（图1-20）使用了仰视角度的特写，人物看向观者，神情犹疑暧昧不清；《无题49号》（图1-21）则使用了同样角度的侧面特写，人物安静而神秘地望向其左前方。每张图片都是重新构图，使用新的景深和发光度，人物也是展现出不同的精神状态。这里并不存在一个连续性的故事情节，人物如同一个没有内容含义的纯粹符号，被置于不同的场景中构成新的"叙事"。这和新现实主义、新浪潮电影呈现一系列并无因果关系的事件所组成的情节相似，观众并不能判断识别出哪些场景可能和故事情节有关，哪些是"补充材料"，每张作品都被削平在一个相同的层次，呈现故事叙述倾向，像新现实电影一样"低调处理高潮戏"。此外，舍曼关注表现世俗化的场景和人物行为举止，甚至二十世纪七十、八十年代好莱坞电影的主流风格，并且对欧洲五十年代前后的同类型电影进行当代化再处理，汲取不同时代的技巧进行综合处理，呈现出一种偶然的深焦镜头与扁平的远摄镜头画面的混合效果。这在舍曼的剧照系列中得到了淋漓尽致的体现，特别是《无题5号》《无题52号》。

另外，无论是新现实主义还是新浪潮电影，都会在影片中呈现一种

变化不定的情绪状态,如愤怒与喜悦、歇斯底里与舒适轻松等场面交织在一起。同样《无题电影剧照》作品的表面也呈现出一种变化不定、诡异迷人的叙述特质,有如同偶然事件的图像,也有展现微小生活细节的图像,以及情绪激烈混杂的图像。在内容上,新浪潮的电影导演也善于创造朦胧的叙事情节,而结尾往往也是开放的,我们无法知道又迫切希望知道女主角对男主角的态度是什么,电影故事具有很强的不确定性,逐渐脱离记录社会和真实世界的属性,注重表达人物主观感受、精神状态和内心独白,"具有强烈的个人传记色彩,形成一套崭新的电影美学"[24]。

电影本身成为唯一的"现实世界",新浪潮电影这种形式与风格显现出一种"自我指涉"[25],指向自身的素材、结构和历史,不再追求反映现实内容。《无题电影剧照》也是如此,使用细碎零散的叙事模式取代传统,并不存在一个完整的情节结构。

该系列透露出了二十世纪五十、六十年代好莱坞B级电影的风格,制作并不精良甚至粗制滥造,透露出的悬疑电影氛围与五十年代的美国电影业相呼应。这些电影伴随舍曼这一代人的成长,是他们的共享经验。[26]中产阶级的美国民众工作之余,电影是全家主要娱乐之一,无论大人还是小孩,在电影中看到摩登都市,体验百老汇光芒,游历神秘的欧洲城堡,等等,这种观影记忆成为当代人们视觉经验的重要组成部分,所以人们在看到《无题电影剧照》时,会有一种熟悉感和怀旧感。然而就像瑞思·舍丽(Rice Shelley)所说的,这种图像的轰炸使得视觉经验远远超过并最终取代个体经验。[27]因此,在获得丰富视觉经验的同时,个体经验也被消解了。

文化产业通过电影、电视等途径塑造了成千上万的身份,这些身份不尽相同却演变成标签化的角色类型,使大众在这些身份中无限循环。

大众文化和广告创造了家庭主妇、乡村女孩、摩登女郎、精神病人等形象,辛迪·舍曼将这些身份再现出来,《无题电影剧照》系列通过对场景的改造、人物的扮装、氛围的营造构建了一种环境叙事。同时,摄影技术只能记录静止的一瞬间,并不能像电影那样进行时间性叙述。因此,《无题电影剧照》构造了一场场空白叙事,观看者并不能从对人物身份的探索中获得乐趣和主体性,图像所再现的是消费社会自我身份的认知危机——大众传媒塑造了一个个没有个性的人。

二十世纪五十年代是以白人中产阶级为主的美国社会的青春岁月,战后经济的繁荣使美国一跃成为世界第一大国,随之发展的大众传媒、消费文化渐渐松动道德与宗教的界限,这一时期是代表美国精神的抽象表现主义凯歌行进的时期,纽约在二十世纪四十年代取代巴黎成为新的艺术中心,反映商业社会的波普艺术则方兴未艾,波普艺术家开始崭露头角。面对这种政治、经济、社会、文化的活跃,思想界也正在孕育一股新的活力,但那也是"公民权利、越南战争以及女性主义掀起风暴之前的最后安宁"[28]。

在《技术复制时代的艺术》中,本雅明(Walter Benjamin)认为,大众消费文化如同法西斯主义,他们利用技术为自己建立了一种新的光晕。这种光晕在辛迪·舍曼的《无题电影剧照》中是促成自我观看的欲望动机,是看不见的凝视结构,是一代人的集体意识。她的作品通过对二十世纪五十年代的指涉,唤起了人们对于美国大众消费、奇观社会、好莱坞电影等的记忆。劳拉·穆尔维将这个时期称为"在冷战背景下,广告、电影、商品的实际包装和诱惑都在贩卖魅力的时期。"[29]

但是,本雅明还说,技术的出现也打破了这种"笼罩在现实和意识形态上的光晕"[30],特别像是电影通过蒙太奇技术将现实陌生化,使得观众重新审视、思考现实。《无题电影剧照》并不激进,但是它用自

我指认的脆弱和虚妄揭开了整个社会伪装坚固的假面。即使在二十世纪五十年代这样一个凸显美国繁华的美丽年代,作为美国独特象征的"五十年代"同样遮盖了这样一个事实,即"这是美国历史上特别的十年,虽然深刻的变化即将发生,就是从麦卡锡到詹姆斯·迪恩,从马道克斯州长到马丁·路德·金的转变。舍曼并非以怀旧的方式简单地指涉'五十年代性',而是暗示了一个播种自我衰败种子的世界"[30]。

注释：

① 详见 SHERMAN C. The Making of the Untitled of the Complete Untitled Film Stills：Cindy Sherman[M].New York：Museum of Modern Art, 2003：7.
② 转引自孙琬君.女性凝视的震撼[D].北京：中央美术学院, 2007：97.
③ MARZORATI G. Imitation of Life[J]. ARTnews, Sep. 1983：85.
④ GOLDBERG V. Portrait of a Photographer as a Young Artist[N]. October 23, Section 2, 1983：11-29.
⑤ 劳拉·穆尔维.恋物与好奇[M].钟仁, 译.上海：上海人民出版社, 2007：91.
⑥ YouGov：英国舆观网，一家位于英国的国际化调查站。
⑦ To What Era do Americans Yearn to Return？[DB/OL]. (2013-08-20) [2022-04-30].https：//www.economist.com/graphic-detail/2013/08/20/we-still-like-ike?fsrc=scn%2Fgp%2Fwl%2Fdc%2Fwestillikeike.
⑧ 马克斯·韦伯.新教伦理与资本主义精神[M].北京：北京大学出版社, 2016.
⑨ 禁欲苦行主义：Asceticism, 在丹尼尔·贝尔那里即宗教冲动力 (religious impulse)。
⑩ 赵一凡.哈佛读书札记·美国文化批评集[M]. 北京：生活·读书·新知三联书店, 2016：7-18.
⑪ 白修德.追寻历史：一个记者和他的20世纪[M].北京：中信出版社, 2017：430-431.
⑫ SHERMAN C. The making of the Untitled of the Complete Untitled Film Stills：Cindy Sherman[M]. New York：Museum of Modern Art, 2003：8.
⑬ 克莉斯汀·汤普森, 等. 世界电影史[M].陈旭光, 等, 译.北京：北京大学出版社, 2002：171.
⑭ 同上.
⑮ 魏玮.管窥20世纪50年代美国的文化困境[J].洛阳师范学院学报, 2008, 27 (6)：105-107.
⑯ 同上.
⑰ GOLDBERG V. Portrait of A Photographer as A Young Artist[J]. New York Times, October 23, 1983：11-29.
⑱ 诺瑞柯·弗科, 岳洁琼.局部的魅力——辛迪·舍曼访谈录[J]. 世界美术, 1999 (2)：22-28.
⑲ SHERMAN C. The Making of the Untitled of the Complete Untitled Film Stills：Cindy Sherman[M]. New York：Museum of Modern Art, 2003.
⑳ 克莉斯汀·汤普森, 等. 世界电影史[M].陈旭光, 等, 译.北京：北京大学出版社, 2002：315.
㉑ 克莉斯汀·汤普森, 等.世界电影史[M].陈旭光, 等, 译.北京：北京大学出版社, 2002：326.
㉒ 克莉斯汀·汤普森, 等.世界电影史[M].陈旭光, 等, 译.北京：北京大学出版社, 2002：331.
㉓ 克莉斯汀·汤普森, 等.世界电影史[M].陈旭光, 等, 译.北京：北京大学出版社, 2002：428.
㉔ 理查德·纽伯特.重读法国电影新浪潮——《法国新浪潮电影史》导言[J].陈清洋, 单万里, 译.电影新作, 2011 (2).
㉕ 同上.
㉖ DANTO A. Past Master and Post Moderns：Cindy Sherman's History Portraits In History Portrait[J]. New York：Rizzoli, 1996：5-6.
㉗ RICE S.Inverted Odysseys—Claude Cahun, Maya Deren, Cindy Sherman[M].Massachusetts：The MIT Press, 1999：36.
㉘ 劳拉·穆尔维.恋物与好奇[M].钟仁, 译.上海：上海人民出版社, 2007：95.
㉙ 劳拉·穆尔维.恋物与好奇[M].钟仁, 译.上海：上海人民出版社, 2007：102.
㉚ 本雅明.技术复制时代的艺术[M].胡不适, 译.杭州：浙江文艺出版社, 2005.
㉛ 劳拉·穆尔维.恋物与好奇[M].钟仁, 译.上海：上海人民出版社, 2007：102.

第四节　重返七十年代：从摄影到观念

> "今天许多绘画都追求可复制客体的品质。而照片最终已然成为最主要的视觉体验，我们现在有了摄影艺术作品。"
>
> ——苏珊·桑格塔《论摄影》，1977

如果说二十世纪五十年代的电影、电视和大众文化是辛迪·舍曼这一代美国人集体无意识的底色，那么舍曼作品的创作基底则是照片，她从七十年代开始的全部创作都是借助照相机完成的。

照相机被看作一种机械眼，是摄影师身体的扩展，被广泛使用。摄影是通过一种冰冷而被动的技术合成一件作品：首先，影像是被拍摄的客体和胶片（在舍曼的时代仍使用胶片冲洗）在光的作用下的结果；其次，照相机通过取景器、焦点对焦、曝光长度、裁剪等步骤合成图像，确保一种冷漠、公正的目光。这些都使照相机有一种"发生在观看者和被观看者之间，并且根据它自身的条件塑造现实"[①]的特点。因此，尤其在20世纪初，它更多地作为一种记录工具在战争年代留下大量纪实性图像资料。

从二十世纪五十、六十年代开始，摄影慢慢跨越了主流媒体的边界，六十、七十年代的许多艺术家吸收了各种媒介的内容和形式，特别是电影和电视，重组视听信息，构建新的具体的观众体验。就像策展人特蕾莎·卡伯恩（Teresa A. Carbone）所指出的："照片、图像证据与美学领域的融合不仅使作品更具真实性，还允许对证据本身进行批评，而这在纪实摄影中很难实行的，因为纪实摄影在二十世纪六十年代的民

权斗争中发挥了如此重要的作用。"②

我们借助安迪·沃霍尔和辛迪·舍曼的作品就能看出,摄影如何逐渐打破绘画和版画的既定媒介界限,与新媒体、行为、观念艺术等融合,产生自己的视觉衍生作品,并渗透到艺术创作中,最终成为主流的艺术实践方式之一。

一、摄影与影像:滞后时间与延展空间

1983年,和舍曼同为"图像一代"的艺术家芭芭拉·克鲁格(Barbara Kruger)和塞拉·查尔斯沃斯(Sarah Charlesworth)在《重磅》(*BOMB*)杂志发表摘录,通过对艺术家或批评家的艺术论述进行引用和修改,表达新的艺术观点。其中,她们选取了安迪·沃霍尔1975年的半自传体著作《安迪·沃霍尔的哲学》中的一段,在其中提到"录音机"(Recorder)和"磁带"(Tape)的内容后面都插入了"照相机"(Camera)和"照片"(Photo)两个词:③

> 我的录像机(相机)的购置确实结束了我可能拥有的任何情感生活,但我很高兴看到它继续下去,再也没有什么问题了,因为问题只意味着一盘好的录像带(照片),当一个问题转变成一盘录像带(照片)时,它就不再是问题了。一个有趣的问题是一盘有趣的录像带(照片)。大家都知道这一点,并为录像带(照片)表演。对于录像带(照片),你无法分辨哪些问题是真实的,哪些问题被夸大了。更好的是,告诉你问题的人无法再决定他们是真的有问题,还是只是在表演。

查尔斯沃斯和克鲁格的介入重新定义了沃霍尔的话语。她们的见解是：照片、照相机本质与录像带、录像机是相同的，这在辛迪·舍曼的创作中同样适用。

作为波普艺术的代表人物，安迪·沃霍尔在1965年利用影像创作了第一部双屏投影作品《内外空间》(Outer and Inner Space)，屏幕中是伊迪·塞奇威克（Edie Sedgwick）的正脸，她在电视屏幕上观看自己的录像带，并且在进行评论，而所观看的录像带被折叠到观者所观看的屏幕，占据了屏幕的另一半空间，与伊迪正面的录像并排，成为屏幕中的屏幕。这种"扩展电影"是指在屏幕之外创建另一个新的视野，或是反映不同时空范围内观看体验的新技术电影。两个伊迪在相互对话，形成一个闭合环路，却跨越屏幕内、外的两个空间。此外，在电视内部和显示器外部同样都有空间，观者和伊迪跨越了内部和外部空间。

这一切又建基于时间的流动性上，这也是电影和电视的核心原则。两个伊迪的动态图像具有过去和未来含义，正在拍摄的伊迪（正面的伊迪）作为一个对象在回应自己——一个存在于过去的对象（侧面的伊迪录像），作为主体的第一人称和作为客体的第三人称（伊迪口中的她，即侧面的伊迪录像）之间，因为时间体验的差异，存在着一条鸿沟。因此，《内外空间》借助影像将抽象的时间滞后形象化了。

这种流动的时间和延展的空间使得动态图像和静态投影照片之间产生了张力，主体既是自我又是自我的记忆。这种对时间与空间、电影与摄影、自我与主体之间关系的探索在二十世纪七十年代体现在辛迪·舍曼的作品中。舍曼使用胶片相机拍摄了《无题电影剧照》，胶片的每一帧是以每秒16~24帧的速率显现静止图像，静态图像是通过一段时间的延迟和滞后形成的，这使图像本身就包含了时间因素，而"剧照"系列的每张图像呼应了好莱坞的B级电影、法国新浪潮电影等，一方面跨

越了摄影与电影的媒介边界，另一方面成为同时代人大众文化记忆的投射空间。艺术评论家阿瑟·丹托（Arthur Danto）曾评论舍曼的所有作品，他认为特别在《无题电影剧照》中，"摄影（舍曼）是让主体可见的媒介，摄影是让幻觉清晰可见的媒介。"④

二、摄影与文化现实：无数的面孔

阿瑟·丹托还在其文章中提到沃霍尔和舍曼之间的异同："舍曼的脸现在一定是艺术界第二广为人知的脸，尽管它很模糊。只有沃霍尔比她更令人熟悉。然而，她的意图与沃霍尔几乎完全不同。沃霍尔的意思是，他自己的脸是定义我们文化现实的图像之一，是一张照片，在一架带有坎贝尔汤标签的飞机上，是布里洛盒子，是蒙娜·丽莎；舍曼的冲动是演员的冲动，而不是明星的雄心壮志，她渴望以她的角色而不是她的个性而闻名。"⑤

安迪·沃霍尔的《名人肖像》系列就使用丝网印刷工艺作为照片的延伸。沃霍尔早期绘画中发现自动"四分之四"照相亭（"Four-for-A-Quarter" Photo Booth），这种照相亭常见于时代广场等城市娱乐中心。在作为商业设计家工作时，沃霍尔开始沉迷于这种无处不在的时髦设备，并请朋友和肖像模特坐下来拍照，然后将照片用作大型丝网印刷画、杂志插图和专辑封面。对沃霍尔来说，摄影是机械的、可复制的、不可磨灭地受到大众文化和工业生产影响的媒介，他借此用来质疑作为抽象表现主义基础的真实性和原创性观念。

照片转化版画的过程也是批量化、简易化的。首先将照片放大，用胶水把图片转换到丝网上，再用墨色滚过丝网，这样在没有胶水的地方墨色就会渗透过去，有胶水的地方则无法渗透。这种方法使艺术家在任何时候都可以制作出大批量几乎完全相同的肖像。⑥沃霍尔1964年

创作了他的第一幅自画像,并延续到了整个艺术生涯。每幅作品都以不同颜色的沃霍尔的脸庞为特征。例如,在1986年创作的《自画像》(Self-Portrait)中,艺术家的头部呈现鲜红色,衬于黑色背景之上。《自画像》系列作品就像他制作的许多其他名人肖像一样,例如玛丽莲·梦露、伊丽莎白·泰勒、猫王等,沃霍尔本人也早已经成为艺术界、时尚界的名人了。每件肖像系列最显著的特征就是同一个面孔成批量复制并重复出现。与蚀刻和石印相比,丝网印刷是手工印刷中最简单、最便宜的方法,其优势就在于可以无限印制,这种方法可以让沃霍尔大量生产原作复制品,当生产出大量的复制品后,他直接扔掉原稿。

同时,安迪·沃霍尔名人肖像版画中有意模仿照片式的颗粒感,再现新闻图片放大失真的效果,不仅去除了细节,同时对形象本身某些特征有选择性地夸张。以《玛丽莲·梦露》为例,梦露被裁剪了身体和衣着,仅保留头部,呈现出不同的颜色,如蓝、橙、红等,性感女神被简化为有着大波浪短发、鲜艳的发色、夸张的眼影、明亮性感嘴唇的形象,许多颜色印到了轮廓线之外,像是有意而为之的印刷问题。因为这些标志性的特征,反而使作品人物比照片更容易被迅速识别出来,所有的肖像系列几乎都有这样的特征。这些图像不再代表真实的人物,而是成为一种符号。他在1967年曾解释道:"如果你想了解安迪·沃霍尔的一切,只要看看我的画作和关于我的电影表面,我就在那里,它背后没有任何东西。"⑦

这些丝网印刷制品反映出了安迪·沃霍尔所重视的生产的单调性和重复性,更体现了他所宣称的商业隐喻。它们被勾勒描绘得一目了然,富有冷漠客观的特性,没有丝毫的情感流露,没有任何其他因素的出现。观众在观看这个系列的时候,会发现不断重复的画面冷硬而无聊,这正是作品想要体现出的量化生产中的格式化构图、系列的重复和意义的滥用以至于缺失,呈现出来的是"每个美国人在随便哪个超市里都能

感同身受的经济的量化生产"⑧。

辛迪·舍曼一直以自我为唯一对象进行拍摄,同沃霍尔一样不断地重复和"暴露"自己的面孔,然而这些面孔如同假面一般体现出强烈的隐匿性,辛迪·舍曼既不在图像表面,也不在面孔之下,又反复在她的作品中坚定地缺席和标志性地出现。正如丹托所指出的,沃霍尔和舍曼共同揭示了商品、媒体饱和的商业世界与消费,以达到不同的目的。⑨舍曼作品中不断变化的面孔将波普艺术和摄影领域不断扩大的电影联系在一起。然而,并不能把她定义为摄影师,她的作品包含着强烈的行为艺术和观念艺术的影子,她本人也称自己的作品为观念摄影。但是舍曼的不同之处在于对身体的使用呈现不断减少的趋势,尤其体现在二十世纪八十至九十年代的创作中,她曾说:"如果说有什么不同的话,那就是我从使用自己身体的艺术家传统中走出来,比如克里斯·伯登（Chris Burden）或布鲁斯·瑙曼（Bruce Nauman）等观念表演的传统。"⑩

三、从摄影到观念

自二十世纪六十年代开始,艺术界暗流涌动,孕育着变革的力量,观点艺术、行为艺术等崭露头角,许多艺术家参考大众文化和消费主义,选择以摄影、电影、行为等形式表达艺术观念。《无题电影剧照》的创作特性也与整个二十世纪七十年代的观念艺术、行为艺术（尤其女性主义的兴起）有所呼应。

1972年,18岁的辛迪·舍曼开始在布法罗州立大学（Buffalo State University）学习绘画。1975年,她从绘画专业转到摄影专业。1976年,她顺利完成学业,并于次年才离开布法罗,搬到纽约市。从1975年到1977年,舍曼对当代艺术特别是观念艺术、行为艺术的理解主要来自于"廊墙"（Hallwalls）画廊,这是一个由艺术家自己经营的展

览中心,由舍曼和当时的男朋友罗伯特·朗戈(Robert Longo)以及查尔斯·克拉夫(Charles Clough)、戴安·波特罗(Diane Bertolo)、南希·德怀尔(Nancy Dwyer)、拉里·伦迪(Larry Lundy)、米歇尔·兹瓦克(Michael Zwack)于1974年12月11日创立。他们在布法罗州立大学上学时,开始在他们工作室之间的走廊上悬挂艺术品,改变空荡荡的空间,因此这个空间变成了一个名副其实的叫作"廊墙"的画廊,它最终演变成一个更大的艺术空间,接待艺术家、举办艺术活动和小型展览。通过廊墙繁忙的艺术家访问项目,辛迪·舍曼认识了维托·阿肯西(Vito Acconc)、布鲁斯·瑙曼(Bruce Nauman)和克里斯·伯顿(Chris Burden)等艺术家。但是对她来说,几位女性艺术家是真正的榜样。舍曼在《无题电影剧照》系列的制作手记中提到:"二十世纪七十年代中期艺术界看起来好像不是'健康'的,到七十年代末八十年代初才有所改变。大概是因为出现了一些艺术家身份的模特,如林德·本格利斯(Lynda Benglis)、埃莉诺·安蒂(Eleanor Antin)和汉娜·威尔克(Hannah Wilke)、阿德里安·派珀(Adrian Piper)、苏西·莱克(Suzy Lake)等人。"[①]她所列举的这些艺术家把自己的女性身体带入了艺术,并且基本都尝试过扮装的行为表演:二十世纪七十年代早期,安蒂利用旧式衣服将自己打扮成一系列的角色,如国王、女巴黎演员、护士、黑人明星等。她既在公众面前表演,也用摄影来记录。[②]阿德里安·派珀身穿浸透恶臭污水的衣服,在人群中徘徊、在地铁阅览报纸。通过摄影将这一系列的公开表演记录下来,形成了作品《催化作用》(Catalysis)系列,这些早期的表演作品主要通过照片记录留存下来。在早期行为艺术中,行为是艺术表现的主体,摄影只是作为记录的工具,对艺术行为进行保存、传播。但是后来,摄影逐渐独立,即"行为成为具有主体性的客体,成为影像艺术的对象"[③]。

辛迪·舍曼早期的作品受到二十世纪六十年代末到七十年代出现的艺术形式的影响，特别是电影、摄影、装置、表演、观念艺术和身体艺术等。但是，《无题电影剧照》不仅仅是某种表演行为的摄影记录，舍曼认为自己是一位以摄影为媒介的艺术家，她曾郑重声明，其摄影作品应该归属于观念艺术范畴。[14]特别是舍曼的摄影老师之一芭芭拉·瑞芙（Barara Jo Revelle）认为摄影并非精致的工艺品，而是传达观念的工具，这样的观点对舍曼的摄影创作产生了很大的影响。[15]

在《无题电影剧照》中她研究如何用一张图片来传达一个故事，观众用他们自己的知识、想象、记忆来填补空白。这些照片是在她的公寓里、城镇周围和旅行时拍摄的，有时候，她会指挥别人给她拍照，但大部分都是借助镜子自己完成拍摄的，所有的照片都没有标题——这是另一种让辛迪·舍曼本人远离图像的方式。图像营造出米开朗基罗·安东尼奥尼（Michelangelo Antonioni）和阿尔弗雷德·希区柯克（Alfred Hitchcock）等导演的电影氛围。尽管情节和角色都给人一种熟悉之感，但精心编排的场景没有一个来自真实的电影。她以影像作为创作手段，运用摄影和图像语言表达艺术观念，这些作品唤起了预先存在的图像记忆，再现了大众媒体和电影如何产生与真实一样有形的新现实。

1980年，《无题电影剧照》系列在纽约传奇表演和视频空间"The Kitchen"展出，作品创作于二十世纪七十年代，这段时期于美国而言本身也极为特殊。随着女性主义和性别政治的兴起，艺术史研究和批评开始从性别角度关注作品。《无题电影剧照》中艺术家在不同的刻板女性角色之间交替，体现了一种将身份揭示为角色扮演的转变，其中女性气质似乎是由男性期望塑造的，这为学术界提供了关于女性社会身份、身体、窥视等探讨话题，深深地吸引了当时的知识分子。许多学者从女性主义角度解读《无题电影剧照》系列。劳拉·穆尔维（Laura Mulvy）、

艾美利亚·琼斯（Amelia Jones）、瑞斯·舍丽（Rice Shelley）等学者都从女性主义角度对该系列进行研究。⑯

最后，我们仍然以沃霍尔和舍曼的两件同题材作品为例。1960年玛丽莲·梦露去世，之后两年的时间里，安迪·沃霍尔制作了近30张关于梦露的作品。通过这些重复的图像，他仿佛重现了玛丽莲·梦露曾经在媒体王国的耀眼夺目和无处不在的景象。在1962年创作的《玛丽莲·梦露双联画》中，右侧面板以黑与白为色调的暗淡以及同左侧画面鲜艳色彩所呈现出来的对比，都暗示了巨星的陨落消亡。同时，右边劣质的颜色配准，似乎暗示着一序列电影静止画面，指涉梦露成名的领域——好莱坞电影业和背后的资本与文化产业。

1982年，辛迪·舍曼成为美国先锋杂志ZG的封面人物，能够看出她扮演的是呈封面女郎姿势的玛丽莲·梦露。"梦露"不再是那个耀眼的灯光和钻石之下的梦露，而是另一个同样家喻户晓的梦露，体现出时代的魅力：穿着肥大的衬衫和长裤，朱唇半开。舍曼伪装的梦露，没能遮掩住内心的焦虑——"美国最受欢迎的恋物从未完全成功地掩饰她的内心；回想起来，性魅力的面纱现在似乎被死亡纠缠"。当美国的后现代主义艺术回溯二十世纪五十年代时，玛丽莲·梦露是这个时代的象征，是后来所有梦露形象的源头，她的形象指涉的不仅仅是艺术，更是一个时代的迷梦。二十世纪五十年代已经成为过去，但是它如梦露般成为艺术家的缪斯，在后现代主义时期启发了辛迪·舍曼的创作。

正如罗萨琳·克劳斯（Rosalin Krauss）所说的，《无题电影剧照》是一个实验室，用于探索一系列能指，这些能指在一起产生了特定电影类型或导演的外观，从而构建一个"角色"，被人们视为"真实"。用巴特的话说，我们已经看到，这只是最后一步被放在适当位置的电影化的内涵代码。⑰

舍曼《无题电影剧照》原来共有69件，以"无题"加序号的方式命名，排列顺序并没有什么逻辑关系，充满随机性。在2003年，现代艺术博物馆（MOMA）展示了完整的《无题电影剧照》系列，在原有基础上新增加了一张《无题62号》的作品，此后整个系列共计70张。[18]这张作品不同于该系列其他图像，摄影之眼出现在图像之中，而不是像其他作品中有意隐藏相机的存在。灯光打在"舍曼"身上，同时射向观者，观者看到了舍曼的工作场所，这也是她的住所，摄影器材也一览无余——简陋的打光、散落在地面的快门线，周围还有作为道具的家具、书本等，这也让观者清楚看到她如何借助摄影媒介进行独立创作。在《无题电影剧照》的创作手记中，舍曼提到该系列的灯光非常简陋，她很少使用闪光灯，她会在破旧的三脚架上把非常便宜的灯泡拧进夹子等，后者成为其摄影的光源。因此，这种照片中对于场景的再现在一定程度上是属于真实的艺术家舍曼。同时"舍曼"回首朝向画外，面部背着灯光，因此是模糊的，可是能够看清她头上戴着金色长假发，眼睛上的假睫毛，这又呼应了《无题电影剧照》中身份模糊的女性角色们。舍曼认为这张图像中的女性是整个系列的标志，代表了其中所有的女性角色。因为这张"剧照"淋漓尽致地展现了模糊与暧昧，舍曼首次展现了快门线和创作现场，但是她的面部是模糊的，仍然利用道具乔装成时髦女郎，她是艺术家吗？还是有着不同身份的女性角色？图像再现了创作者与剧照角色的双重身份。舍曼在创作初期并不确定作品背后的观念，并且灵感也是来自态度模糊的杂志照片。之后几年的时间里，伴随"剧照"衍生了越来越多的艺术评论，不同的观点强化了这些"剧照"的模糊性，舍曼也继续拍摄了更多的作品。在2003年，她明确表示，这种模糊是一种模棱两可的态度，而这种态度也对应了学者们对《无题电影剧照》的评论解读和她创作初衷的关联。[19]

1980年，当舍曼认为这些人物的拍摄成为重复自己的时候，就停止了《无题电影剧照》系列的创作。1995年，纽约现代艺术博物馆（MOMA）收购了辛迪·舍曼《无题电影剧照》系列作品，辛迪·舍曼这类观念性摄影作品的价值和地位被认可，她的《无题电影剧照》成为后现代艺术史上一个新的里程碑。

注释：

① 吴琼.杜予.上帝的眼睛：摄影的哲学[M].北京：中国人民大学出版社，2005：122.

② BURNS N. Photo Revolution: Andy Warhol to Cindy Sherman[M]. Massachusetts: Worcester Art Museum, 2020: 39.

③ 同上：26.

④ BURNS N. Photo Revolution: Andy Warhol to Cindy Sherman[M]. Massachusetts: Worcester Art Museum, 2020: note 37.

⑤ BURNS N. Photo Revolution: Andy Warhol to Cindy Sherman[M]. Massachusetts: Worcester Art Museum, 2020: note 39.

⑥ 陈建军.沃霍尔论艺[M].北京：人民美术出版社，2001：97.

⑦ SHAFRAZI T. Andy Warhol Portraits[M]. London: Phaidon Press, 2007: 19.

⑧ 米歇尔·努里德萨尼.安迪·沃霍尔：15分钟的永恒[M].李昕晖，欧瑜，等，译.北京：中信出版社，2013：146.

⑨ BURNS N. Photo Revolution: Andy Warhol to Cindy Sherman[M]. Massachusetts: Worcester Art Museum, 2020: 42.

⑩ 访谈内容见：BOMB 1982年3月号.

⑪ SHERMAN C. The Making of the Untitled of the Complete Untitled Film Stills: Cindy Sherman[M]. New York: Museum of Modern Art, 2003: 10.

⑫ 阿马赛德·克鲁兹，张朝晖.电影、怪物和面具——辛迪·舍曼的二十年[J].世界美术，1999（2）：17-21.

⑬ 易英.原创的危机[M].石家庄：河北美术出版社，2010：270.

⑭ 诺瑞柯·弗科，岳洁琼.局部的魅力——辛迪·舍曼访谈录[J].世界美术，1999（2）：22-28.

⑮ 孙琬君.女性凝视的震撼[D].北京：中央美术学院，2007：54.

⑯ 主要研究有：劳拉·穆尔维（Laura Mulvy）是最早从性别角度分析电影的理论家，她在《化妆与卑贱1977—1987》集中探讨了《无题电影剧照》系列，用弗洛伊德的恋物理论以及摇摆效应（Osillation Effect）分析作品中女性扮装、身体再现和窥视，揭示出女性对男性无意识的恐惧。她指出舍曼的剧照体现了消费社会中女性社会身份伪装的建构。艾美利亚·琼斯（Amelia Jones）的《随辛迪·舍曼追踪主体》（*Tracing the Subject with Cindy Sherman*）通过分析舍曼作品相机镜头下的女性身体和乔装，探究主体与他者的关系。瑞斯·舍丽（Rice Shelley）在《倒置的奥德修斯：克劳德·卡恩，玛雅·德润和辛迪·舍曼》（*Inverted Odysseys: Claude Cahun, Maya Deren, Cindy Sherman*）中，从女性主义角度分析作品中女性在画面中所处的主体位置。

⑰ KRAUSS R. Cindy Sherman 1975—1993 [M]. New York: Random House Incorporated, 1993: 92.

⑱ 孙琬君.女性凝视的震撼[D].北京：中央美术学院，2007：117.

⑲ 同上.

第二章

社 会
之 镜

——《无题电影剧照》之后

在完成了"为了怀旧而超越怀旧"①的《无题电影剧照》系列之后,舍曼继续关注当代进一步发展的文化叙事媒介——彩色影视、时尚杂志、恐怖电影等。1980年之后,舍曼创作的系列作品如《后屏投影》《时尚》等都有其特定媒介根源,作品的色彩、题材、尺幅、镜头视角逐渐发生变化。同时,美国经历了特殊疾病的阴影,辛迪·舍曼的创作开始专注于荒诞和怪异叙事,这也导致了肉身的解体,即舍曼渐渐不再出现在作品图像中了。该系列主要包括《童话》(1985)、《灾难》(1986—1989)等,这些摄影作品有极强的人工性,舍曼不再完全以自身的形象出现,而是借助道具部分出现在画面中,呈现出来的形象显示为一种"动物—人类"混合体,既不是男性,也不是女性,甚至不是人类,他们造型古怪,身处肮脏不堪的环境中,画面展现出一种奇特的排斥力和吸引力,这类形象似乎呼应了二十世纪八十年代开始兴起的科幻片和恐怖片。

二十世纪八十年代的当代消费文化和大众传媒组成了一面崭新的屏幕,向人们展现新时代的审美和标准,在《无题电影剧照》之后,辛迪·舍曼用新的艺术表达展现了对当代消费社会和大众文化的新思考,她在二十世纪八十年代的系列作品如同一面社会之镜,映照出当代人的社会群像。

注释:

① 保罗·穆尔豪斯. 费顿·焦点艺术家——辛迪·舍曼[M].张晨,译.南宁:广西美术出版社,2015:39.

第一节　色彩转向

一、《后屏投影》系列

1980年舍曼开始创作《后屏投影》系列（Rear Screen Projections），这是她第一批彩色摄影作品，在此之后舍曼几乎所有作品都是使用彩色，这种转变消除了从前作品呈现的怀旧感，更具现代气息，与当下视觉经验紧密相关。同时，不同于《无题电影剧照》中大部分的室外图像，这一系列是艺术家在工作室中独立操作完成的。艺术家使用了后屏投影，这是一种老式的影院技术。1916年摄影师弗兰克·威廉姆斯发明了这种新的拍摄方法，在黑色的背景前拍摄演员的表演，背景则可以单独拍摄：在房间或室内空间中，通过投影仪将投影放在屏幕上，可以控制背景屏幕的环境光，从而形成一种貌似真实但虚假的图像场景。[①] 然后再将人物形象与拍摄背景合成（图2-1），虽然画面质量比较粗糙，但是开创了后屏投影和背景合成技术的先河。这种技术在早

图2-1　希区柯克《惊魂记》（Psycho）背景合成场景（1960年）

期电影中广泛使用,比如二十世纪三十年代的《利力姆》(*Liliom*)、《滑稽的想象》(*Just Imagine*)等电影。直到现在,也有许多使用正投或背投代替绿幕的当代电影,从《终结者2》(*Terminator 2*)、《遗落战境》(*Oblivion*)和《异形》(*Aliens*)等电影,到迪士尼的《曼达洛人》(*The Mandalorian*)等。与在室外拍摄充满种种不确定性不一样,舍曼借助后屏投影,人物的装扮、拍摄光线、投影展现的虚幻场景等都可以提前确定好,她利用远程遥控的快门线拍摄所有作品。

辛迪·舍曼承认,与主要在纽约外景拍摄的《无题电影剧照》不同,《后屏投影》系列完全在她的工作室创作完成。不过,舍曼仍然延续了上个系列的传统,将自己扮成不同角色的女性形象出现在后屏投影之前,像是经过裁剪并叠加在投影背景上一样,消除了纵深,具有很强的平面性。这些背景非常模糊,我们也无法确认具体是哪里的街道或风景。背景投影使得人物出现在一个使用摄影媒介技术操纵的人造空间里,观者也被带入到一个模糊含混的虚拟世界。例如在《无题66号》(图2-2)中,舍曼使用了假的背景——模糊远去的黑白街道,而人物正好位于透视灭点的位置上。她虽在相机之中,但是置身布景之前就像是一个路过的旁观者。因此,既被观看又是观看者,这种虚拟与真实并置的方式加强了整个作品的人工性。如果说《无题电影剧照》系列是人物走进电影的虚拟叙事中,那么《后屏投影》就如同将投影屏幕投射到了真实世界,主要侧重于真实地点的人工叙事,导致图像既不是"真实的"也不是"想象的"。相同之处在于扮演不同角色的辛迪·舍曼置身于现实世界

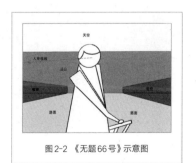

图2-2 《无题66号》示意图

与图像虚拟世界的混合场景中。照片中,女人看着镜头外的东西,这与之前的《无题电影剧照》系列有另一种联系。

对于《后屏投影》系列中的每张作品,舍曼没有重复像《无题电影剧照》所再现的二十世纪五十年代电影中的标志性女性形象,而是穿上了七十、八十年代更现代的服装,看起来更加自信独立、充满希望,无辜、犹疑和惊恐的面孔都消失了,取而代之的是自信和解放的女性。这些形象也和二十世纪七十年代在大众传媒上经常出现的年轻女性有关,例如《玛丽·泰勒·摩尔秀》(Mary Tyler Moore)1970年9月在美国首播,风靡一时,是当时唯一反映单身女性生活的一部影片,讲述了职业女性的社会生存状况(图2-3)。② 它告诉女性如何在光怪陆离的大都市中生存,如何发现自我。

而在一百年前,马奈同样描绘了走入社会公共空间的女性,在福利·贝热尔酒吧里,女招待背后的全景镜子是十九世纪巴黎社会的化身,和《后屏投影》一样,她背后的镜像就是一种更大规模的幻影,是"为

图2-3 《玛丽·泰勒·摩尔秀》中的女性形象

夜景的浮华和狂欢火上浇油的公众梦想,只能在镜子的细部瞥见酒吧景观。空中飞人表演者远离地面飞行;枝形吊台在电灯的照耀下闪闪发光;男人和女人旋转着命运之轮,在古老的爱情乐透中碰运气"③。而这样的世界在二十世纪,被电视、电影等大众传媒所取代,塑造出更加眼花缭乱、如梦如幻的背景,成为包围现实、无处不在的巨大屏幕,《后屏投影》无疑就是这一现实的缩影。

二、《中心折页》

1981年,辛迪·舍曼受《艺术论坛》(Art Forum)杂志邀请,在杂志中的横版中折页创作作品,由此创作了《中心折页》(Centerfolds)系列,继第一批彩色摄影作品《后屏投影》之后,该系列进一步推进镜头,放大脸部和身体特写,并且多是俯视视角,背景不再是屏幕投影,但是人物基本是平躺或者匍匐在地面、床上、沙发上,照片的空间仍像屏幕一样,并且进一步平面化。

一般杂志的中间折页处可以放置整幅的肖像或者海报,不会有其他内容影响图像的完整性。"中心折页"(Centerfolds)这个词是由《花花公子》(Playboy)杂志的创始人休·赫夫纳(Hugh Hefner)创造的,1953年第一期《花花公子》的成功在很大程度上归功于它的中心折页:玛丽莲·梦露的海报。玛丽莲·梦露以似坐似躺的姿势看向镜头,留着金色大波浪,红唇热情洋溢,背景是火焰一般的红色布料。这种中心折页被许多杂志所使用,而这些杂志主要面向群体是男性。

辛迪·舍曼的《中心折页》系列在很大程度上也是利用了这一点,图像主要显示出模特,几乎看不出背景,舍曼所扮演的角色再次展现出看似柔弱的气质,向画面外部张望,值得注意的是,镜头大多是以俯视的角度拍摄。例如在《无题96号》(图2-4)中,她穿着针织衫和格子裙,

左手举起放于耳边,指甲上鲜红的颜色与她的年龄似乎不符,平躺在像是卫生间的小格子瓷砖上。双眼看向右侧,是在避开观者的目光吗?这种图像在商业杂志上被公开"阅读"。杂志图像通常是给欲望和凝视包装上叙事伪装,使偷窥合法化,舍曼直接去除了"皇帝的新衣",使模特和观者直接暴露在看与被看的结构中。

尤其像作品《无题93号》(图2-5)引起了很大争论。俯视的镜头之下,一个女人头发散乱、妆容凌乱地躺在床上,她表情木然地盯着画面上方看不见的光源点。这幅图像被认为是再现了女性被侵犯后的场景,因此受到了强烈的抨击,批评者认为这会强化女性作为无助受害者的形象。但是舍曼解释说,这幅图片展现的是人物彻夜未归,凌晨才到家,刚刚躺下后被阳光照耀的场景。辩论如火如荼,《中心折页》系列未能在《艺术论坛》杂志发表,不过,最终在纽约的大都市图片画廊(Metro Pictures)展出并获得成功。

劳拉·穆尔维对此有很精辟的阐述:"这一系列(《中心折页》)中有一些先例出现在《无题电影剧照》中,但是色彩的运用、平面版式以及重复的姿势创造了关于内在空间与幻想的双重主题。卧室的隐秘空间为白日梦或幻想提供了恰当的场景,与舍曼的姿势合力增加性的含义。"④仔细观察图像,其实这些女性形象既不诱人也不是裸体;相反,她们是

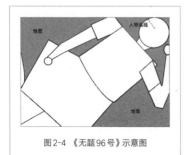

图2-4 《无题96号》示意图

图2-5 《无题93号》示意图

退缩或凌乱的。但是这些照片捕捉到了她们沉思和忧郁的私人时刻，营造了一种私密气氛，再现了看与被看的凝视结构，导致剥削的男性凝视一无所得，也正是因此才导致了这场辩论的开始。

我们从这场争议可以看到，作品模糊的处理其实揭示了大众文化在人们脑海中留下的深刻烙印，它逐渐成为一种潜意识的刻板印象，该系列不仅记录了大众文化的力量，也尝试借用大众文化形象的策略来批判大众文化，以及体现了这种批判"所冒的风险"[5]。

类似的设置也体现在《粉色长袍》(Pink Robes)的四张图像中，在这个系列中她没有任何打扮或伪装，艺术家占据了大半个画面，身着粉红色长袍，身后没入黑暗的背景，营造出一丝诡异的气氛，而长袍则暗示了个人用品。有评论家认为舍曼在此向我们展示了她真实的、脆弱的自我，用坚定的目光直视着我们。然而，在整个系列中（共四幅），她创造了一个微妙的虚构叙事，其中"舍曼"变得越来越敌对，越来越多地被笼罩在黑暗中。我们会发现，摄影图像始终是一种表演、技巧和戏剧性的行为。

注释：

① 保罗·穆尔豪斯.费顿·焦点艺术家——辛迪·舍曼[M].张晨，译.南宁：广西美术出版社，2015：29-41.

② 阿马赛德·克鲁兹，张朝晖.电影、怪物和面具——辛迪·舍曼的二十年[J].世界美术，1999（2）：17-21.

③ RICE S. Inverted Odysseys[M]. Massachusetts：The MIT Press, 1998：23.

④ 劳拉·穆尔维.恋物与好奇[M].钟仁，译.上海：上海人民出版社，2007：96.

⑤ 阿马赛德·克鲁兹，张朝晖.电影、怪物和面具——辛迪·舍曼的二十年[J].世界美术，1999（2）：17-21.

第二节　引领"潮流"——《时尚》系列

早在二十世纪七十年代，舍曼就开始挑战时尚和广告所创造的精致外观。她复制并模仿了《时尚》(VOGUE)、《大都会》(Cosmopolitan)、《家庭天地》(Family Circle)、《红皮书》(Redbook)和《小姐》(Mademoiselle)等时尚杂志的封面。对于每个封面，她都展示了三幅图像。第一张图是原图，第二张图是舍曼根据原图的扮装肖像，第三张图是舍曼做出怪异的表情，将完美的脸部进行变形。她对大众媒体图像的挪用和滑稽操纵破坏了所谓的美丽和优雅的陈规及标准。到了二十世纪八十年代的《时尚》(Fashion)系列，辛迪·舍曼将关注点从面孔扩大到身体，从黑白摄影转向彩色摄影，并且用更大的尺幅展示作品。

《时尚》系列主要分为四个部分，是艺术家受邀为《时尚》杂志媒体进行的创作。第一系列是1983年舍曼受时尚达人戴安·本森(Dianne·Benson)的委托，在《采访》(Interview)杂志上拍摄作品，宣传后者在纽约的同名商店。这一系列舍曼的自由度很高，她可以从商店拿走任何服装配饰，并按照自己的喜好做任意搭配，这些服装主要来自店方设计师吉·保罗·高特利埃(Jean-Paul Gaultier)和德斯·加根斯(Comme des Garçons)的服装。1984年在法国受杜拉茜·比斯(Dorothée Bis)时尚公司的邀请，舍曼为法国版《时尚》(VOGUE)杂志拍摄了一些作品。1993年舍曼为《时尚芭莎》(Harper's Bazaar)杂志创作了作品，比起之前的创作更加充满幻想和荒诞怪异。1994年，舍曼继续沿用这一思路合作为日本"Comme des Garçons"品牌制作了一系列作品，她穿着设计师的衣服和化着浓重的戏剧风格的妆容出现——连同娃娃和假肢，颠覆了时装模特的理念，带入黑暗超现实的意象。进入

二十一世纪之后，舍曼也与一些时尚品牌合作创作该主题的作品，在不同阶段表达她对时尚的看法。

时尚与艺术的碰撞在二十世纪八十年代并不是新鲜事了，从安迪·沃霍尔与伊维斯·圣·劳伦特（Yves Saint Laurent）到汉斯·哈林基金会（Keith Haring Foundation）与汤美费格（Tommy Hilfiger）的合作，这样的例子比比皆是，实现了艺术、设计的交互与共融。但是，辛迪·舍曼的时尚摄影一反前例，挑战了时尚行业美丽和优雅的惯例，不再将艺术家的设计一味地放置在衣服上，这些照片除了时尚业试图展现的魅力、性感或财富外，更想表现的是愚蠢、歇斯底里、愤怒或者疯狂。

在《无题131号》中，舍曼继续使用彩色摄影展现角色，同样着重人物近距离特写，但是画面从之前的横向俯视转为了竖直构图。她的脸庞似乎因为美黑的原因而变红，但是眼睛周围的皮肤是白皙的，头上戴着很明显的金色卷曲假发，背景是随意支起的廉价碎花布帘。她穿着一件锥形塑身胸衣，这是她从戴安·本森（Dianne Benson）的店里选取的，由法国时装设计师让·保罗·高缇耶（Jean-Paul Gaultier）设计，这件衣服尤其以它夸张的胸部设计和用来系缚的绑带来凸显女性身体的曲线，后来因麦当娜把它作为"金发野心"（Blonde Ambition）世界巡演的主要演出服之一而闻名。然而，舍曼创造的图像并没有那种高级时装拍摄所展现的精致与高端感，也没有展现出丝毫的性感。相反，她塑造了一个尴尬窘迫且毫无性感可言的时装模特，锥形胸罩不仅没有强调模特的胸部，甚至锥体顶部是向内倒置的；尽管她的手放在私密部位（这里常常暗示了性的诱惑，比如马奈的《奥林匹亚》(Olympia)，但是给人的感觉更多的是一种紧张和窘迫，整个场景和人物的塑造却将诱惑成分降至最低，并不能引起观者的遐想。与之前作品的策略相同，舍曼将广告商及其市场营销策略，尤其是时尚摄影业构造凝视结构解构了，在

凝视之下，一无所有。

不仅如此，因为"时装广告总是向购买者许诺他们的衣服可以将穿者转变为一个完美的形象"①，舍曼还在作品中将这种完美形象彻底瓦解。《无题132号》中"舍曼"仍然穿着戴安时装店里的高定服装，然而她的脸上因为涂抹了厚重的化妆品形成了层层堆积，这种过度的化妆美容将皱纹衬托得更加明显，嘴唇也皲裂了，尽管有着长长的睫毛，绿色眼睛与绿幕背景相呼应。更容易被忽略的是她手中拿着打开的啤酒罐和香烟，指甲中还有泥垢，过度的妆容和粗俗的姿态与人物身上的衣服形成巨大的反差和强烈的对比。高定时装代表着完美，那么穿上它就会变得完美吗？如果说，时装摄影、时尚杂志等时尚业展示的是服装，那么，无论是对于图像消费者还是时装购买者，该产业本质上售卖的却是身体的图像以及对身体的想象。"服装是身体的上层建筑，而身体，则如同精神一样，是一种可以占有与反复利用的可再生资源，只要人存在，这种资源就不可能耗尽。我们甚至可以说，身体可能是我们自身最后的资源。"②而时尚首先并必然地通过服装来体现，身体由此获得一种稳定的形象、更加物质化的表现，以及符号化的象征——身体与身体之间的区别可以通过服装展现出来，不同的身体穿着贵贱不一的服装，身体的高矮胖瘦也影响着服装的选择和效果，服装又是否能追随潮流、体现时尚，成为真正的时装。在辛迪·舍曼的《无题132号》以至整个《时尚》系列中（图2-6），时装不过是一件红白条纹的裙子，而完美如此不堪一击。

《时尚》系列一方面继续解构凝视结构，消除完美形象，另一方面展开破坏和颠覆。1994年，辛迪·舍曼与川久保玲（Rei Kawakubo）合作为"Commes Des Garcons"品牌拍摄的作品几乎打破了时尚摄影的所有规则。在罗兰·巴特（Roland Barthes）看来，时尚摄影所记

图2-6 《时尚》系列展览折页（上海复星艺术中心，2018年，裴帅 摄）

录的不仅仅是能指（即服装），还有其所指。所指是一种装饰、一种背景、一种场景，也就是一个剧场，而流行时装剧场总有一个主题，它来自于能指服装的时尚理念，比如关于格子裙服饰会搭建苏格兰式的场景：阴冷、潮湿、城堡的断壁残垣等。通过这种理念勾起消费者的联想，从而与服装能指建立关系。但是，这种联想或者时装摄影暗含的所指是不真实的，这使得观看者把照片中较真实的东西作为能指代替，即服装。借助这种"补充性经济"，观看者将注意力转移到模特的现实，他举了一个例子，就像《时尚》把一朵大雏菊送给某个女孩，既是给予这种所指以符号，这个符号是浪漫的、敏感的少女，但是也因此，最终如巴特所说的，除了服装，没有什么似乎真实的东西能保留下来。因此，时尚业的本质就在于一边制造所指的神话，一边又消解了这种神话，用事物的虚假本质进行替代，它并没有压制意义，而是在用手指向意义。③ 舍曼在作品中破坏了时尚业所希望建立的服装与其暗示的美丽世界（所指）之间的链条，将时尚剧场消弭于无形。不再使用传统的轻盈、理想身材的模特形象，代之以浓厚的妆容、凌乱的头发、瘀伤的身

体或假肢，简陋暗黑的场景，这一切与服装似乎毫无联系，观者面对照片只会好奇她在干什么，她是真实的人类吗？为什么要打扮成这样？注意力从服装上转移到其他地方。即使是该系列"漂亮"图像如《无题296号》，其中舍曼凝视着手中的镜球，头发上巧妙地排列着明亮的羽毛，但据称这与它所展示的衣服无关。相反，它们只是照片整体氛围中的一个次要元素。

那么，艺术与商业之间存在鸿沟吗？辛迪·舍曼用作品似乎取笑了时尚业，但是她依然受到时尚界的青睐，并且接受了更多的委托，包括珠宝设计和其他配饰等，与时尚业有着长期而广泛的接触。1994年与舍曼合作的服装设计师川久保玲也是走在"反时尚"的前沿，在时尚界扮演了创意天才和破坏者的角色。在"Comme des Garçons"时装系列中，川久保玲设计的带有额外袖子和领口孔的衬衫、剪裁错误的夹克、裙摆不规则的半身裙和连衣裙、长袖开衩的夹克、只有一个肩膀的夹克都不符合传统的时尚惯例，但是她仍然在最商业化的行业中管理着一个金融帝国，并被视为最具艺术感的设计师之一。舍曼是一位非商业艺术家，她的作品面向商业并与之"交谈"。有趣的是，以舍曼为代表的观念艺术、行为艺术挖苦和嘲弄了资产阶级观众的趣味，但是到如今"已成为一种新的文质彬彬的资产阶级趣味，这似乎是一种无可奈何的归复，但并不说明某种创造力的终结"[4]。

注释：
① 保罗·穆尔豪斯. 费顿·焦点艺术家——辛迪·舍曼[M]. 张晨, 译. 南宁：广西美术出版社, 2015：44.
② 赵一凡, 张中载, 李德恩. 西方文论关键词[M]. 北京：外语教学与研究出版社, 2006：502.
③ 罗兰·巴特. 流行体系[M]. 敖军, 译. 上海：上海人民出版社, 2016：275-277.
④ 易英. 原创的危机[M]. 石家庄：河北美术出版社, 2001：201.

第三节　从《童话》到《灾难》

从早期的《无题电影剧照》系列到1980年后彩色摄影作品《后屏投影》《中心折页》《粉色长袍》《时尚》等系列，辛迪·舍曼都是将自己的面孔、身体放置于作品场景中。但是，从1985年的《童话》(*Fairy Tales*)系列到之后的《灾难》(*Disasters*)系列，她的身体元素出现得越来越少。同时，作品的场景、题材开始走向恐怖甚至恶心，而大幅裁剪的图像赋予照片巨大的、令人难以忘怀的存在感，挑战了观者的心理经验，给人以强烈的视觉冲击。

一、真实的《童话》

1985年辛迪·舍曼受《名利场》(*Vanity Fair*)杂志委托为童话故事画插图。她阅读了《伊索寓言》《格林兄弟》和各种民间故事，并且特别关注其中最可怕的内容。[①]她仍以自己为主要模特，使用面具、假肢和戏剧颜料创作了一系列色彩丰富、令人毛骨悚然的图像——《童话》系列，披着童话故事的外衣，却展示着成人也难以忍受的现实。这一系列尺幅巨大，使用彩色摄影，但是打光更暗，并且笼罩着一种冷色调。在大多数镜头中，背景看起来像是在《格林童话》故事中日耳曼的原始森林和砾石土地上，但是按照辛迪·舍曼以往的作品风格，这些照片也许指涉了城市里看不见的阴暗角落。例如在《无题170》中，镜头从离地面不远处俯视切入，地上铺满紫红色落叶、肥大的松果，黑暗潮湿，如同在原始森林一般。仔细看画面右前，叠放着书本，后侧是一小块金属制品，左前方是沾有血渍的内衣，正中是银灰色的半长发，像是有人埋着头。但是，在假发后方，人物露出了脸庞，她趴在地上，奄奄一息，

勉强抬头，看向自己的右手：紧紧握住西方消费社会的典型快餐——汉堡，面包边缘已经长有霉点，这不是在森林，更像是在现代城市的肮脏街角。她身下白色布料如同前方假发的身体，离奇、诡异和惊悚也许才是童话故事的真正内核。

《无题145号》(图2-7) 甚至以更大的尺幅（184.2厘米×126.4厘米）来表现，人物挣扎向前以求得生存。在《无题153号》(图2-8) 作品中，舍曼设置了一个银发女郎彻底去世的现场。她苍白的脸庞与草地上嫩绿的苔藓形成死亡与生机的对比。右侧脸颊上长了红色脓疮，脸庞、脖颈沾满了灰土，从衣物上绿色的苔藓可以推测出，她已经去世很久了。较之于《无题电影剧照》系列的袖珍尺寸（大多约20厘米×20厘米），《童话》系列尺幅巨大，而画面人物又占据图像的三分之二，给人以压倒性视觉冲击，强迫观者观看、接受画面上的任何细节，包括死亡。但是死亡是虚构的，是利用摄影的纪实功能伪造了一个叙事场景。

《童话》系列的英文名为"*Fairy Tales*"，"Fairy"原指有预测能

图2-7 《无题145号》示意图

图2-8 《无题153号》示意图

力的仙子或精灵所在之地,后来泛指仙子,代表一种超自然的力量;"Tale"为故事。"Fairy Tales"译为童话并不完全准确,它更类似于奇幻故事的意思。在十八世纪发展、兴盛起来的"Fairy Tales"直到现代才被改编成完全适合儿童的版本。因此,从根源上"童话"本身就是奇幻的。同时,它植根于民间传说或信仰,既是虚构的又有部分来自于真实依据。因此,《童话》系列穿梭于真实与奇幻、搞怪与荒诞、死亡与生存之间,在一些图像中,辛迪·舍曼还使用了面具、假肢等小面积取代身体,展现超自然的生物,《无题140号》描绘了夜幕中一个半人半猪的怪兽躺在地上,巨大的画面只展现了他的头部和部分颈部,眼神飘忽,似乎褪去了人的本性。

观者既会感觉到怪异气氛,又不会感到害怕,童话中的怪物往往在真实和虚幻之间。当被问到《童话》系列的怪诞和恐惧风格时,辛迪·舍曼回答说:

世界如此接近美好,我开始对那些被看作怪诞或是丑陋的东西感兴趣,把它们看作更有吸引力的、多姿多彩的和有秩序的,然后你会意识到你看到的一切完全相反。去解释关于美的传统观念困扰着我,因为这是最容易的、最简便的观察世界的方式,从其他角度看世界是一种挑战。我最大的恐惧是恐惧……恐惧死,我认为对怪诞和死亡的兴趣是帮助我们平静地面对,你不得不经历这些。这就是为什么我用艺术的手法去展示它,因为对于世界的恐惧是无法估量的,是种深刻的恐惧。它更容易被吸引——通过这种方式接受它,如果用一种伪造的、幽默的、艺术的方式——

也许它整体地影响你,类似我容易被玩滚动滑板的人吓着一样,你真的害怕你会死,肾上腺素冲流而出,但其实你知道你是安全的。②

这种虚构真实的可能性是由摄影提供的。早期摄影以其捕捉真实的能力冲击绘画,并迅速占领市场,尤其是便携式照相机的出现使得摄影更加普遍。例如1936年开始的西班牙内战成为便携式照相机的练习场,留下了大量的纪实摄影;二十世纪六十、七十年代观念艺术的兴起,摄影成为记录表演、行为、大地艺术的有效载体,许多艺术家开始探求用摄影来进行创作,与其做出作品转而用摄影记录,不如直接将摄影图像作为作品。架上绘画可以描绘瞬间的在场,暗示时间、空间,这些特点在摄影中也可实现,美国反绘画艺术家杰克·戈德斯坦因(Jack Goldstein)的《芭蕾舞鞋》的19秒影像作品中,舞鞋垂直于地面,代表了一个时间瞬间,左右两侧系带的手暗示了动作的延伸和活动范围,影射了空间,手的行为连接了前后时间顺序。③在摄影图像上同样表达了时间、空间的观念,并且这种造型能力更加真实。

摄影诞生之前,人们可以通过话剧、表演、绘画伪装死亡。摄影术的诞生使人们能够留住现实生活中的瞬间,将死亡"留存"下来。回到照相机诞生之初,已经有人尝试通过相机留取"死亡现场"。摄影术是最具诚实特性的图像生成术,然而照相机却可以利用这种方式进行伪装和欺骗。1840年10月18日,希波利特·巴耶尔(Hippolyte Bayard)将自己扮成一个溺水死亡的人,并将之拍成一幅自画像式的照片,在照片背面,以第三人称写下了他所想象的溺水的原因。摄像机利用光学原理捕捉客体轮廓的光线形成显影,留存客体的现实痕迹,因此它应该是"表现物体某种程度的真实状态"。④但是如果图中人真的死亡了,这张

图片的创作者又是谁呢？身体的现实往往是自我真实的保障，但是这张摄影诞生之初的照片就已经显现出，试图捕捉真实的照片所具有的欺骗属性。

大众传媒的发展，电影、电视填充着人们生活的间隙，人们的目光被影视、报刊、广告、明星八卦这些转瞬即逝的图像吸引。对于从小生长在电影文化环境中的一代人来说，一桩谋杀案和一场恐怖电影没有什么区别，完全可以相互转化，人们的眼睛习惯了死亡，擅长在一个又一个场景中制造死亡、伪装死亡。如果说戈德斯坦因等艺术家是利用照片的真实性创作作品，辛迪·舍曼则直接使用照片进行虚构，再造当代真实的童话故事。这是一个微妙的转移，就是从戈德斯坦因的任意截取生活的照片或者电影的片断，转向辛迪·舍曼用照片伪造的一个画面，因为伪造的是像剧照一样的电影画面，但又不是刻意地作为原创的艺术作品来生产。摄影师变成了独立自主的创作者，不是行为、表演艺术的附庸。尽管辛迪·舍曼是一个艺术家，但是她作为摄影的主体来设计自己的活动，最典型地体现了虚构性的叙事，但是虚构性叙事并不一定限于摄影师或者行为艺术家。所以，虚构摄影可以看作影像艺术的类型之一，有些是真实地记录事件，当这个事件超出了其原本意义的时候，它就不仅是一个新闻记录的事情，而是已经成了艺术作品。媒介图像拉动真实情感的能力，恰恰是其虚构性。

此外，为什么恐怖、奇幻从二十世纪八十年代开始会逐渐成为辛迪·舍曼艺术创作的主要风格？这不仅体现在《童话》系列，之后的《灾难》等系列作品都延续了下来。

从外部环境来看，这呼应了二十世纪八十年代的美国大众文化与传媒，恐怖和奇幻是其中一股强劲潮流。1980年《星球大战》(*Star Wars*)系列的第二部《帝国反击战》(*The Empire Strikes Back*)上

映,开始了星战统治科幻片的传奇十年,科幻片另一代表《回到未来》(Back to the Future)系列也影响了无数青年,时光机、滑板、西部小镇成了新追求。科幻电影的热映,使电子乐也在悄然进步。除此之外,成本低廉但是利润极高的恐怖片也在此时迎来又一巅峰,《异形》(Alien)、《闪灵》(The Shining)等系列一起上阵,部部都成为经典。大卫·林奇(David Keith Lynch)的《蓝丝绒》(Blue Velvet,1986)和托德·海恩斯(Todd Haynes)的《超级巨星:卡伦·卡彭特的故事》(The Karen Carpenter Story,1987)等电影探索了美国梦的阴暗面。迈克尔·杰克逊在二十世纪八十年代发行了《战栗》(Thriller),这张世界最著名的唱片告诉我们他对恐怖片的热爱。这些都为舍曼在二十世纪八十年代创作特别是显现的黑暗与幻想提供了背景。

在紧接着的《灾难》(Disaster)系列,她继续创造了一系列类似的作品,不再有童话式的幻想场景,而是塑造了如科幻电影中世界末日般的景象,并且"舍曼"在作品画面上逐渐减少出现频率,最终彻底消失。

二、隐形的身体

> "苦痛、恐惧、死亡、共谋的讥讽、卑贱、害怕⋯⋯这深渊,悠悠诉说着在自我和他者——在全无和全有——之间的奇异裂缝。"
>
> ——朱莉亚·克里斯蒂娃《恐怖的力量》,2003

《灾难》(Disaster)系列开始于1987年,《无题173号》将镜头贴近地面,土地潮湿而泥泞,沾染着红色羽毛、巨型苍蝇和发霉的面包。中后景只露出了半张脸的"舍曼",整个人物也只占据了画面边缘很小

一部分,她直直地望向前方——画面下部观者看不到的地方。从《灾难》开始,舍曼几乎舍弃了面孔、身体在画面中的出现。然而,当仔细观察这些与灾难有关的作品,会发现她以另一种极细微难察的方式出现,"舍曼"又始终在场。

《无题167号》像是描绘了悬疑电影中景象,在黑色土壤中依稀露出鼻尖、嘴唇和指尖。但是再仔细看去,在左上角碎发之上有一对假的绿色眼珠,画面最下方的中心是紧扣的假牙。右下角是一打开的粉饼,它的镜子反射出了另一张面孔,她可能是警察、反派,也可能暗示了作为摄影师的艺术家,她以袖珍镜像的方式在场。相类似的还有《无题175号》,黄绿色调的画面下地面布满面包、饼干碎屑、水杯和沙石,右侧白色毛巾上有着呕吐物。是谁的呕吐物?这个人怎么样了?观者会发现,画面前方有一副墨镜,而墨镜上反射出一个面目狰狞的脸庞,很明显那是舍曼戴着面具扮演的,那些不洁物可能就是主体自身产生的。舍曼还用反射的倒影设置了图像人物的在场,我们所看到的景象即死者所看到的景象。

《无题168号》(图2-9)则描绘了一幅仿佛科幻片中人类毁灭后的景象,泛着蓝色的冷光,电视机、键盘、电线散乱一堆,画面中间是一套女士正装。在这个冷冽无生机的画面中,"舍曼"消失了,只有一套代表人物的服装和用品。真的消失了吗?然而,再仔细一看,在衣领上方头部位置,有一抔像是头部的尘土

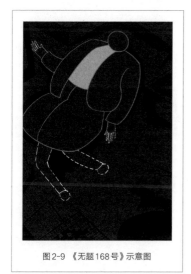

图2-9 《无题168号》示意图

堆，颈上带着项链。袖口处的尘土依稀可见手的形状，手指的部位还有未取下的戒指，裙摆下仔细看是叠压的小腿，也化为了尘土堆。因此，作为"舍曼"的身体消失了，但是身体在作品中仍然存在，只是以另一种方式暗示出来，即使消失，又依旧在场。

从早期作品到《童话》系列，直至《灾难》系列，舍曼镜头的视角发生了转换，以俯视的、微观视角集中于局部的地面和身体。人物被重新设置，身体局部越来越多地出现，而随着身体的不断瓦解，"摄影也随之失去所有同质的和有凝聚力的形式组织，而且这种身体破碎的感觉回荡在形象破碎之中。"⑤这种做法将观者的关注点转移到人们平时习惯的、站立高度所看不到的地方，在俯视镜头下的局部地面，有衰败的、洒落的、死亡的、不愿去观看的微观景象和身体。

辛迪·舍曼在二十世纪八十年代的恐怖风格不仅仅是对恐怖电影、科幻电影等大众传媒的回应，同时也让我们转向自身内部，引发了对于死亡的思考。身体的消弭意味着死亡的到来，死亡是一种主体经验吗？主体的身体死亡之后自我就消失了吗？主体的真相到底是什么？不仅如此，该系列还会进一步引领我们探索，主体或自我的消失为什么会给他者带来恐惧？恐怖是如何展现、如何发生的？图像中包含的身体与自我、死亡与恐惧等因素，让人想起法国哲学家朱莉亚·克里斯蒂娃（Julia Kristeva）的"贱斥"概念，借助这一框架有助于我们理解舍曼的恐怖风格，了解恐怖自身，并解除恐怖。

朱莉亚·克里斯蒂娃在其著作《恐怖的力量》中提出"贱斥"（Abjection）的概念，"ab"是远离，而"ject"是推开、抛出，从根本上说就是一种排他必要性，在构筑"自我"与"他者"之间边界的过程中存在。⑥同时，它隐含在人的本能驱动过程中，因此贯穿着人的整个一生。

"贱斥"也就是推离母亲，同时推离与母体混杂的不洁之物。婴儿

的出生过程往往伴随着母体的排泄物、分泌物,孩童在幼年时期不会独立上厕所,他们会认为被纸尿布包裹的排泄物也是身体的一部分,最初这种主、客体的界限是不明确的。当主体进入象征秩序,这种与母亲的分离就可以克服了,母亲在一定程度上被语音替代,婴儿会不断内化吸收理想他者的特质,使之成为自我的一部分,同时驱逐那些不符合秩序规则的自我成分,逐渐成为社会存在,在识别理想他者的基础上发展出独立自我。这种"因认同内化而排除异质的过程",就是克里斯蒂娃所探讨的"贱斥"的作用。主体所推离贱斥的,是原本属于自己的一部分,却因为不容于此象征秩序,而被激烈地排除掉。

克里斯蒂娃说"Abjection"很难翻译,这是一种强烈的厌恶、排斥之感,好像看到了腐烂物而要呕吐,而这种厌恶感既是身体反应的,也是象征秩序的,使人强烈地排斥抗拒此外在的威胁,然而此外在威胁其实也引发了内在的威胁。人类学家认为,"没有任何事物在本质上是"令人恶心"的,唯有当某事物违反了特定象征系统中的分类规则时,它才变得'恶心'",这种"贱斥"的产生,是因为"对身份认同、体系和秩序的扰乱,是对界限、位置与规则的不尊重。是一种处于二者之间、暧昧和掺混状态的压抑与制止。"[7] 克里斯蒂娃在书中将"贱斥"描述为一种召唤和排斥的涡流,它维持着生与死、混乱与秩序的边界,而这个边界也是主体建立自我时的必要条件。而恐惧症的根本在于主体、客体关系,主体害怕所面对的,正是那些被文化所推离、排斥的原生物质。而这些不融于象征系统的杂质,就是原初主体所在的母性混沌状态。

粪便、呕吐物、伤口中的脓与血水、腐烂的食物是被排斥的。在舍曼的《灾难》系列,身体成为尸体并且归于虚无,与排泄物、发霉的食物、呕吐物等混杂在一起,《无题170号》还出现了经血,在克里斯蒂娃看来,经血被看作对女性生殖能力的惧怕,同时也意味着对男性自身

死亡的提醒。这是一种更彻底的失去，但是也实现了自我与母性（原始他者）的融合，比如《无题167号》的假肢如同人体的符号化表征，同时作为一种嵌入物与死亡相联系。镜中反射出来的凝视如同语言和秩序所存在的象征界，对于死亡而言它毫无作用，但是对处于秩序体系和律令符号之中的观者来说，它无处不在、无时不在。

 无论是大多数的好莱坞电影还是童话故事，快乐结局的常规设定，"王子与公主幸福地生活在一起"这样美好幸福的结局并不代表世界的全部真相，它只是人们所希冀的、假想的世界，在这个世界之外还有诸多可能性，这些可能性是被人们所排斥的，原本就属于世界或者人们自身属性的一部分。舍曼说她最大的恐惧是恐惧本身，她用伪造、戏谑的方式再现了恐怖和恶心的场景，通过这种方式使人们接受恐惧。此外，《童话》《灾难》的尺幅巨大，画面上令人作呕的因素强迫每一个观者接受。如果说克里斯蒂娃通过"贱斥"概念提出艺术家为了摆脱"贱斥"的不悦感进行艺术创作。舍曼的《童话》《灾难》将主体重新与秩序、规则所排斥的不洁物并置，且两者并非割裂而是融合的，身体的局部或埋于肮脏的泥土中甚至化为尘土，或者不洁物本身就是主体所排泄、呕吐的，重新回到象征秩序排斥之前主客体混淆阶段，揭示被掩藏、排斥的不美好的真相。面对不洁的厌恶感背后，必然是"恐惧"，在舍曼的作品前，并非画面的主体，而是作为观者的我们被迫直面灾难和恐惧，直面那个厌弃的自身。

 齐泽克认为拉康的理论主张在于揭去想象性迷恋（Imaginary Fascination）的面纱，展示支配这种想象性迷恋的符号律令（Symboliclaw）。⑧克里斯蒂娃的"贱斥"作为一种边界的划定，它更早于拉康镜像阶段的格式塔状态，探寻了一个模糊的空间，它位于主体与客体、感知与意识之间，发生在自我形成之前更混沌的状态。辛迪·

舍曼从二十世纪七十年代到八十年代的作品似乎也呈现出这样的演变规律：《无题电影剧照》将镜像阶段想象性迷恋的方式呈现出来，并且展示出背后影响这种想象性迷恋的"符号律令"，图像中对自我的迷恋、看不见的他者同时对应了美国从二十世纪五十年代以来大众文化对人们视觉和心理经验的塑造和控制。舍曼在《无题电影剧照》中的尝试得到了艺术市场的认可，认可即控制，意味着《无题电影剧照》同样进入符号律令的世界，舍曼认为那个时期艺术市场已经把她当作最新的压榨对象。因此，从二十世纪八十年代开始，她试图从《无题电影剧照》中摆脱出来，在访谈中她谈到"我从镜子中的倒影变成背景中模糊的身影，再变成躺在蚂蚁和假的血液旁边的尸体，然后，当我使用这些人体模型和玩偶时，我就完全不在照片上了"[9]。所以，二十世纪八十年代舍曼的彩色摄影中身体与面孔逐渐消失，同时把那些被文化所推离贱斥的原生物质展现出来，与破碎的肢体并置，在生与死的交界线上，在自我未出现之前。恐怖、恶心既是对符号世界的叛逆，也是对未与母体分离之前的混沌状态的归复。在那里，没有符号律令的界定，没有二元对立，也许是人类的本来面目。

注释：

① 该系列同样因为过于恐怖，《名利场》最终也没有刊登这些作品。
② 诺瑞柯·弗科, 岳洁琼.局部的魅力——辛迪·舍曼访谈录[J].世界美术, 1999 (2)：22-28.
③ CRIMP D. Pictures[J]. October, 1979 (10)：75-88.
④ 艾美利亚·琼斯.自我与图像[M].刘凡, 谷光曙, 译.南京：江苏美术出版社, 2013：7.
⑤ 劳拉·穆尔维.恋物与好奇[M].钟仁, 译.上海：上海人民出版社, 2007：96.
⑥ 埃丝特尔·巴雷特.克里斯蒂娃眼中的艺术[M].关祎, 译.重庆：重庆大学出版社, 2019：81.
⑦ 埃丝特尔·巴雷特.克里斯蒂娃眼中的艺术[M].关祎, 译.重庆：重庆大学出版社, 2019：81.
⑧ 斯拉沃热·齐泽克.斜目而视——透过通俗文化看拉康[M].杭州：浙江大学出版社, 2011：5.
⑨ 详见相关访谈。

第三章

历史之镜

——《历史肖像》及之后

二十世纪八十年代后期,辛迪·舍曼开始关注艺术史时期的"神圣"图像。《历史肖像》(History Portraits)系列的创作来源于1988年受法国制造商阿尔特斯·马格努斯(Artes Magnus)邀请,为法国利摩日(Limoges)公司创作瓷器作品。舍曼打扮成十八世纪洛可可风引导者蓬巴杜夫人(Madame de Pompadour),拍摄下来并印制到蓬巴杜夫人设计的瓷器上。1988年,舍曼在大都市图片画廊(Metro Pictures)的一次集体展览中放大了其中一张照片展出。一年后,她创作了一系列关于法国大革命时期的人物作品,在纪念法国大革命200周年期间于巴黎尚塔尔·克劳塞尔画廊(Chantal Crousel Gallery)展出。1989年在罗马停留了两个月,观看了大量艺术史传统上的"高雅艺术"(High Art),之后回到了她的纽约工作室,制作了另一组《历史肖像》作品。该系列总共有35幅。[①]

正如《无题电影剧照》没有特定的电影相对应,《历史肖像》的大部分图像基本也没有非常具体的艺术史原型(图3-1)。这些摄影图像借鉴了艺术史上不同时期、不同风格的肖像画风格:文艺复兴、巴洛克、洛可可、新古典主义等,让人联想到拉斐尔、卡拉瓦乔、弗拉戈纳尔和安格尔等这些大师的画作,但是却无法找到准确对应的画作,只是创造了一种熟悉感,细看会发现这是通过当代的材料、道具营造的,比如人物背景的布帘使用了当代随处可见的廉价布料,有些还布满褶皱。辛迪·舍曼以模特的身份再次亲自登场,以其面孔和身体穿越于各种历史角色和场景之中,她扮演的对象包括贵族、圣母子、牧师、休闲的妇女和挤奶女工等,他们(这些角色中也有很多是男性)穿戴着低廉滑稽的服装,很大部分使用了明显的假肢,比如夸张的大鼻子、鼓起的肚子、喷奶的假乳房,《历史肖像》脱离了高雅、崇高的艺术史。不仅如此,艺术家将观者对这些经典作品的记忆从博物馆语境中剥离出来,置于戏谑和荒诞之间。有学者认为这种创作是对经典原作的致敬,另

一些学者认为这种致敬是对以往"神圣"图像的挑衅和质询,本章将从该系列图像中所使用的挪用策略、面具和乔装等因素入手,系统分析《历史肖像》如何通过身体的寓言重返艺术史从而解构经典。

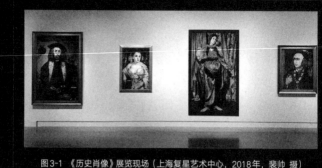

图3-1 《历史肖像》展览现场(上海复星艺术中心,2018年,裴帅 摄)

注释:

① 阿马赛德·克鲁兹,张朝晖.电影、怪物和面具——辛迪·舍曼的二十年[J].世界美术,1999(2):17-21.

第一节　挪用传统与再造经典

舍曼只挑选了三幅传统绘画作为直接原型进行创作，拍摄的作品分别是《无题224号》《无题205号》《无题216号》。最为明显的《无题224号》是仿米开朗基罗·梅里西·达·卡拉瓦乔（Michelangelo Merisi da Caravaggio）于1593年完成的《生病的酒神》（Young Sick Bacchus）（也被称为《作为酒神巴库斯的自画像》），这是卡拉瓦乔早期的作品之一（图3-2）。1592年卡拉瓦乔到达罗马的第一年就因染病住院半年，在此期间他装扮成酒神绘制了病中自画像，成为艺术史的经典之作。舍曼将自己装扮成生病的卡拉瓦乔，即酒神巴库斯，用照相机拍摄下来，图像的色度模仿油画并且更加鲜艳，尺幅也大于原作，在一些细节上，辛迪·舍曼做了改动，比如原作桌子上的一对蜜桃被舍曼去掉了。另外，她扮演的这个人物虽然画上了病妆，但是没有病容，反而露出一股狡黠的笑容和挑战式的眼神，头上的葡萄叶冠充满生机。

舍曼的重新诠释赋予了这件作品多重的维度：卡拉瓦乔模仿了古典神话人物，舍曼作为当代女性艺术家再现了卡拉瓦乔作为古典主义男性艺术家的装扮，通过挪用实现了对前在图像有意的借用、复制和改变。挪用（Appropriation）在舍曼创作《历史肖像》系列的年代并非新创，泰特美术馆将后现代时期惯常使用的挪用策略追溯到立体主义和达达主义，并在之后的超现实主义和波普艺术中延续，直至二十世纪七十、八十年代后现代主义时期，被艺术家们更广泛地使用。

早期的挪用主要体现在对日常物的转化。在二十世纪初期，毕加索（Pablo Picasso）和勃拉克（Georges Braque）将日常生活中的物品挪用到他们的创作中，例如毕加索在《管子、玻璃、报纸、吉他

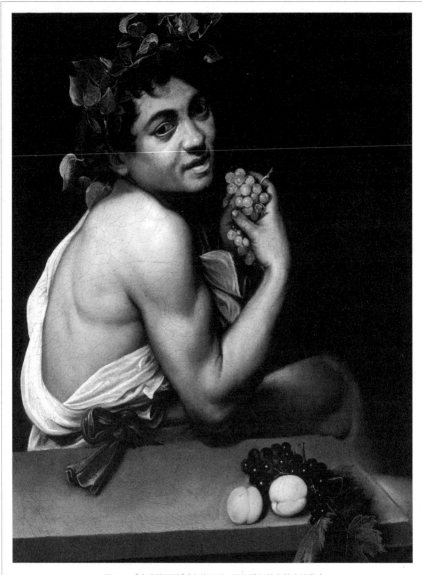

图 3-2 《生病的酒神》(卡拉瓦乔,罗马博尔盖塞美术馆藏)

和瓶子》(LACERBA)使用剪报构成拼贴画的形式,奠定了综合立体主义的基本面貌。如果说毕加索的挪用主要是进行形式主义的探索,杜尚(Marcel Duchamp)的挪用直接引入了现成品(Readymade)的概念,艺术家通过选择和展示现成品使之转变为艺术品,以《泉》(Fountain)为代表的作品直接挑战了传统对艺术、所有权、原创性的看法。更重要的是,这种工业生产的实用物品转化为艺术作品标志了机器生产时代的来临和现代主义审美的建立。在杜尚的启发下,达达主义借助日常物品的挪用和拼贴组合,通过非理性和戏谑挑战主流艺术标准,超现实主义也使用了"发现物"(Found Objects)将日常用品融入艺术。对现成品的挪用也是波普艺术家的主要创作手段之一。二十世纪五十年代,罗伯特·劳申伯格(Robert Rauschenberg)通过"组合"(Combines)的方式,将轮胎或床、绘画、丝网印刷、拼贴画和摄影等现成物品组合在一起构筑作品。

同时,挪用还包括对于图像、影像的再使用。二十世纪六十年代初期,克拉斯·奥尔登堡(Claes Oldenburg)和安迪·沃霍尔(Andy Warhol)等艺术家从商业广告和流行文化中挪用大量图像进行再创作,例如可口可乐瓶、坎贝尔汤罐头等。波普艺术家作为流行(POP)文化的代表,也被称为新达达主义,他们将大众流行文化视为主要的本土文化,大众文化受到了前卫和现代主义艺术的唾弃,格林伯格将此归于庸俗(Kitsch)。但是在波普艺术家看来,这种文化不受教育程度的影响,所有人都可以共享,他们充分参与了这种大规模生产的文化所具有的暂时性,拥抱消费主义,挪用商业图像(如利希藤斯坦将漫画作为图像来源)并批量复制,远离现代主义艺术家精英式创作,摒弃原创性。

到了二十世纪七十、八十年代,后现代主义的挪用主要体现在图像和摄影的使用上,比如理查德·普林斯(Richard Prince)的斯多葛派

"万宝路人"(Marlboro Man),莱文(Levine)对沃克·埃文斯(Walker Evans)作品的再摄影中的佃农,辛迪·舍曼《无题电影剧照》系列中的好莱坞电影式女郎。①

挪用意味着一个预先存在的物体或图像,艺术家将其置于新的语境中创造新的作品。原有图像的前在意义并不会消失,因此不同于复制,挪用如同一个桥梁,将日常物或图像所代表的文化与社会语境同作品新语境之间联系起来。舍曼早期《无题电影剧照》为代表的作品挪用了当代影像给大众留下图像记忆,呼应了共时性的消费社会,《历史肖像》所挪用的视觉资源则是历时性的艺术史经典。"经典"(Canon)这一概念本来是圣经和教会用语,从古希腊语κᾰνών(Kanon)演化而来,在希腊语中表示"规则"或"标准",最初指合法的正典圣经,后来指罗马天主教堂钦定圣徒这一行为,即"加封为"圣徒。②文学和艺术史中的伟大作品被看作一种标准,在女性主义者看来这其实是源自一种父权制的思想结构,因此,舍曼通过挪用策略再现经典,试图解构艺术史上的典范,这更明显地体现在了《无题205号》中。

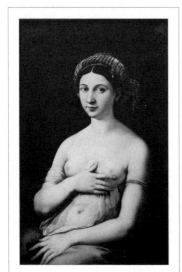

图3-3 《拉·弗娜丽娜》(拉斐尔,1518年,意大利罗马国家美术博物馆藏)

《无题205号》重新再现了拉斐尔(Raphael)的《拉·弗娜丽娜》(La Fornarina)(图3-3)。原作中的弗娜丽娜成熟而甜美,头上戴着漂亮的头巾,身上披着透明轻纱。右手抚胸,似乎是"间接地替拉斐尔感受"③,同时食指暗指臂带——上面用拉丁文

写着拉斐尔的名字"Raphael Vrbinas",说明这个女孩和作品都属于拉斐尔。弗娜丽娜的左手放在两腿之间,下面搭着一块红色的围布,面带微笑,脸色绯红。舍曼的《无题205号》中人物头上系着杂乱低廉的粗布,网状的布帘覆在她的腹部。对弗娜丽娜身份的猜想和推测有很多,她可能是面包师的女儿,同时作为拉斐尔的秘密情人存在[④],或者是一名妓女[⑤],又或者是一名女巫,代表恶毒的女神形象[⑥]……无论是哪种答案,弗娜丽娜如同好莱坞电影中的女性角色一般,她的身份无外乎这几类,而她同样处于男性目光的注视下,并且作为附属品从属于拉斐尔。舍曼版的"弗娜丽娜"挑战了这种凝视结构,但是她秉持着一贯的戏谑风格,以一种滑稽和荒诞的方式再现:模特神态安详,面颊的红色全然没有表现出少女的娇羞,而是具有小丑一般的特点,她故作认真,直直地看向镜头——注视观者,值得注意的是,原作中被刻意强调的胸部在《历史肖像》这里变成了假肢,它像铠甲一样护在舍曼的胸前,那硕大的假胸部没有任何性感可言,只剩下可笑和不适,舍曼的手以一种保护的姿态放在与原作人物几乎同样的位置上。不仅如此,拉斐尔在模特的金色臂章上签名,宣布自己的艺术家和占有者身份,舍曼则在模特的手臂上系了一条紫红色的吊袜带(Tacky Garter),这本身就是一件恋物癖般的饰物,讽刺了对模特的物化行为。同时,舍曼注意到原作中透明薄纱强调身体的符号功能,因此她使用一块廉价粗糙的编织窗帘布进行置换。拉斐尔为代表的前辈大师们所强调的作者身份,在现代主义艺术中仍旧延续。二十世纪八十年代针对舍曼作品中挪用策略的主要讨论仍然从现代艺术角度出发,认为艺术家融合了高雅艺术和大众艺术。然而,在罗萨琳·克劳斯、哈尔·福斯特等学者看来,舍曼为代表的挪用艺术,并非现代主义的延续,而是体现出强烈的后现代艺术面貌,她并没有批评大众文化,而是借助大众文化的视觉图像和技术手段

（如摄影），解构现代主义作者的神话，拒绝传统艺术作品的原创性。

除了上述三幅之外，《历史肖像》的大部分作品没有明确的来源，但是观者观赏时同样会被调动起潜意识中的艺术史图像库。比如《无题204号》让人想起安格尔笔下的贵族妇女，人物的姿态和镜子设置和《莫第西埃夫人》(Madame Moitessier)（图3-4）类似。1856年，安格尔为莫第西埃夫人画了肖像，莫第西埃夫人的姿势受到了著名的古罗马壁画《赫拉克勒斯寻找儿子泰勒法斯》(Herakles Finding His Son Telephas)（图3-5）的启发，安格尔借此在他的模特和奥林匹克女神之间建立了联系。同时，《无题204号》服装搭配和质感以及倚靠的动作又与安格尔另一件作品《里维埃夫人》(Madame Philibert Rivière)（图3-6）相仿，只是后者蓝色天鹅绒软垫椅在《无题204号》中换成了淡灰色的廉价沙发。舍曼在该作品中延续了《无题电影剧照》的一贯做法，人物看向左前方——观者的右侧，即看不见的地方，仿佛在与这个看

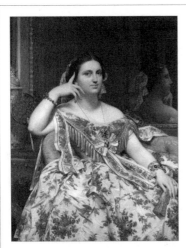

图3-4 《莫第西埃夫人》(安格尔，1856年，伦敦国家美术馆藏)

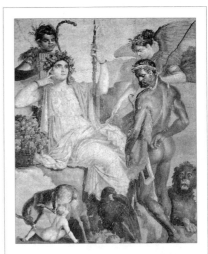

图3-5 《赫拉克勒斯寻找儿子泰勒法斯》(公元一世纪，那不勒斯国家考古博物馆藏)

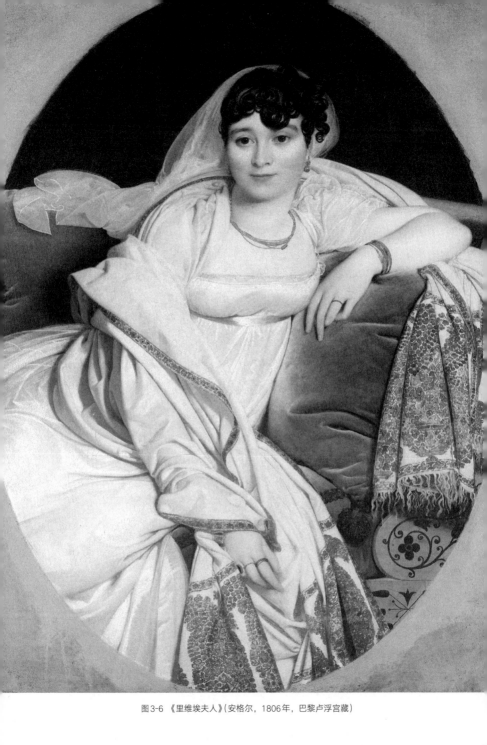

图3-6 《里维埃夫人》(安格尔，1806年，巴黎卢浮宫藏)

不见的人交流，也可能只是自己暗自发呆，但是人物的脸上长了三颗略显夸张的痦子。值得注意的是，《莫第西埃夫人》中画面人物右侧的镜子，映照出了人物立体的侧脸、顺滑的肩膀以及艳丽的红色头饰；而舍曼的图像中，镜中没有了美丽的脸部，艺术家变换了支撑脸部的手，手部正好映入镜中，黑色的假发挡住了侧脸在镜中的影像，镜中连黑色假发的轮廓也消融在黑色的背景中，只有一支手背倒影。如果说拉斐尔的《拉·弗娜丽娜》是借画作宣示了艺术家的主权，那么安格尔的肖像则是完全为模特创作的肖像，而在舍曼那里，这些肖像隐藏的主权所属都被滑稽的扮相去除了。在《无题222号》中，她模仿了前辈大师画作中对女性身体特别是丰满胸部的描绘，使用了外形惊人的假胸部，并且贵妇的胸部喷射出一条液体轨迹，艺术史中"银河的诞生"（*The Birth of the Milky Way*）是一个传统题材，讲述了天后赫拉被婴儿时期的赫拉克勒斯咬痛胸部，乳汁喷涌形成银河的神话故事，大师们借此题材将赫拉丰腴的身体和喷出的乳汁描绘出来，在经典与神话的遮罩下满足观者的观看欲，舍曼则嘲弄了西方正典及其对穿着奢华的皇室、神职人员、情妇和宗教人物的无休止的描绘。她并没有致敬前辈大师的意思，也没有指出年轻艺术家的重新诠释所需要克服的焦虑。相反，这些作品破坏了原创的概念，通过挪用策略进行再现，从而在过去与现在、经典与当代碰撞的过程中，打破了传统艺术家的身份以及艺术史名作看似已确立的牢固地位。《历史肖像》的表演意味并没有让作品停留在自主性的神圣虚构中，而是强调不仅身份绝不是牢固的，而且在不断地受到破坏。这些形象既非古典的，也非现代的，舍曼再现了叙事/表现结构对艺术形态的掩饰，通过建立一个个虚构的幻象，去揭露另一种幻象，跨越传统与当代，通过一种形式张力将两者联系起来。

同时，无论是早期的《无题电影剧照》还是后来的《历史肖像》，舍

曼通过对大众文化和艺术史经典的挪用，给观者营造了似曾相识的陌生感，道格拉斯·克林普曾援引罗兰·巴特的"作者之死"解释舍曼的创作，作为"作者"的舍曼不再是作品的源头，当代文本的结构是由很多已经使用过的再现组成，因此当代艺术创作中没有什么原创性，也并不存在过去那种中心化的作者，艺术史上的大师们在作品中被消解了。通过挪用策略和摄影大量复制的特点，舍曼展现了后现代时期的作者已去世。此外，罗兰·巴特还指出作者之死意味着读者之生，在克林普看来，后现代艺术能将观者纳入作品，即具有剧场性（Theatricality）的特点，舍曼将自己装扮成大众传媒中刻板印象的女性形象，或是经典名作中的模特，借助摄影记录，这正是一种剧场性的表演艺术。除了扮装之外，她还借用面具、身体道具等媒介再现剧场，留待观众走入。

注释：

① Linden, Liz (Winter 2016). Reframing Pictures: Reading the Art of Appropriation[J]. Art. 75 (4): 40-57.
② 奥斯汀·哈灵顿. 艺术与社会理论：美学中的社会学论争[M]. 周计武，周雪娉，译. 南京：南京大学出版社, 2010.
③ DANTO A. Past Master and Post Moderns: Cindy Sherman's History Portraits In History Portrait[M]. New York: Rizzoli, 1996: 12.
④ SEGAL M. Painted Ladies: Models of the Great Artists[M]. New York: Stein and Day, 1972: 36-42.
⑤ BURKE J. Raphael's Lover, Sex Work and Cross-Dressing in Renaissance Rome: Art Pickings 1[J]. Rensearch Wordpress, June 5, 2019. Retrieved October 29, 2020.
⑥ SEGAL M. Painted Ladies: Models of the Great Artists[M]. New York: Stein and Day, 1972: 36-42.

第二节　面具与乔装

　　舍曼在《历史肖像》系列将自己的脸庞放入艺术史，她既是模特也是艺术家，同时又消解了艺术经典中模特和艺术家原本的身份属性，艺术家与模特不再是从属的关系，没有主导和被主导的权力关系。这些模仿艺术名作的图像既不是某位前辈大师的画像，也不是辛迪·舍曼立传式自拍，却精准地唤起人们模糊的经典艺术史记忆。肖像摄影解构了传统肖像画的诸多特性，传统肖像画中正因为艺术家或者模特的面孔和身体是缺席的，所以肖像画才得以确立，而在舍曼的摄影肖像中面孔、身体一直在场，但又是缺失的：因为身体依靠附着其上的假肢展现，面孔已经扮装为他者的面具，并非舍曼自己。

　　作为一种人工制品，面具遍布世界各地，尽管它们常常具有许多共同特征，但已经形成了高度独特的形式。它们可能出现在成人仪式中或作为一种戏剧形式的装扮，更多地可能用于魔法或宗教仪式。面具可以帮助人们与精神世界或者看不见的自然力量进行沟通，或者利用后者的力量为人类社会提供保护。[①] 拜物的英文词"Fetish"来自于拉丁文形容词"Facticius"，原义为"人工的、制造的"。在中世纪晚期的欧洲，"Fetish"被用来特指非基督教世界的巫术或魔法实践，而到了十六、十七世纪，该词内涵被葡萄牙人拓展，将其用来描述非洲西海岸多文化交叉地区特定的崇拜形式，[②] 崇拜的对象一般是人像雕刻或头像面具。

　　面具在十九世纪末参与到了前卫艺术运动中，欧洲的海外殖民掠夺和探险将成千上万的非洲面具带到欧洲，它们被视作原始的人工制品陈列于作为"殖民掠夺仓库"的人类学、民族学博物馆。同时，这些面具也刺激了现代艺术运动的兴起，艺术家们通过挪用"原始主义"的面具

图像强化自己的波西米亚艺术身份，挑战主流社会的规范。尽管如此，德国艺术史家卡尔·爱因斯坦（Carl Einstein）写道："只有当面具没有个体，不受个体经验所束缚时，它才会获得意义。我愿意将面具称为一种僵化的迷狂……它摆脱了任何一种心里生发过程……在面具中，立体主义的观看暴力仍旧掌握着话语权。"③这种对于异域面孔的兴趣依然植根于看与被看的权力关系上。曼·雷（Man Ray）的《黑与白》（Noire et Blanche）拍摄了模特吉吉（Alice Ernestine Prin）手托着土著面具的图像。这件作品最先是作为配图发表在《时尚》（VOGUE）杂志上，配图文字使用"女人的脸"来阐释该图，这里的女人既指模特也指土著面具，在当时"女性"和"原始"是彼此相关的概念，土著面具是炙手可热的收藏品，在图像上无论白人模特还是土著面具，代表的都是"消费社会中物神崇拜的脸"。因此，现代艺术史中面具本身就含有殖民话语、父权凝视的属性。

更加富有挑战性的图像是舍曼1992年的《性感图像》系列（Sex Pictures）。其中《无题264号》明显延续了《历史肖像》的特点，同时以更加大胆的方式呈现。第一眼看去这件作品让人面生羞愧，不敢直视，但是再仔细看，胸部、手、腿都是假的，只有脸是真的，却藏在一块防毒面具背后，只露出眼睛看着观众，假发上还戴着一顶王冠。画面右上方是一个悬挂的面具，被暗色布料围绕，暗示另一个人物的存在。整个画面透露出一种东方主义的、神秘的、魔幻的氛围。人物的姿态如同传统题材中斜倚的维纳斯，但是整个构图让人想起马奈的《奥林匹亚》（图3-7），《奥林匹亚》设置的视角使观看者成为画面的一部分，代表着进入交际花房间的顾客，再现了十九世纪法国中产阶级的凝视，展示了他们的休闲娱乐方式，可以想到在1865年沙龙上每一个观画者都暂时具有了"爱情消费者"身份。在马奈的作品中，模特莫

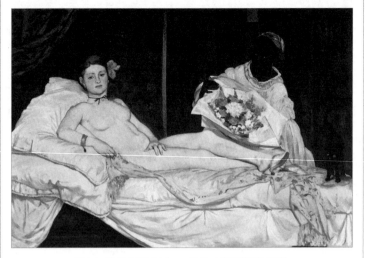

图3-7 《奥林匹亚》(马奈, 1863年, 巴黎奥赛博物馆藏)

涵(Victorine Meurent)是失意的女画家,是裸体的女模特,扮演的是十九世纪法国巴黎的交际花,象征了奥林匹亚的女神。这样的形象被辛迪·舍曼挪用到新的语境中,曾经在艺术史留下真实姓名和故事的女模特在这里面目模糊,原作榻边的黑人侍女也被面具取代,作品中的面具成为她们多重身份的投射,也是一种阻挡和保护,观众却看不到面具背后的脸庞,男性目光、殖民主义的凝视都被面具吞噬,此时面具"代表了一种自我隐匿的渴望,它象征着角色的摒弃而非转换。任何一个戴面具的人都暂时搁置自己的社会身份。"④ 人物头上的王冠证明她才是女王——真正的胜利者:因为她展现的每一个身体部位都是假的,并且,在面具后的那双眼睛凝视着每一个观看的人,与其说她被观者凝视,不如说她凝视着观者。

面具不仅在宗教仪式中用来召唤祖先或神灵,在欧洲历史特别是戏剧舞台上,面具扮演了截然相反的另一种角色,它是"对生者的一种再现"⑤。古希腊戏剧中,观众通过演员佩戴的不同面具辨识角色,"人

物角色"这个概念通常用于指代虚构或文学人物,它也具有戏剧内涵。它最初的意思可以追溯到古代的古典戏剧,"Perona"一词源于拉丁语"per",意为"通过","rona"意为"发声"。"Perona"指的是演员和扮演不同角色的面具。⑥ 正是通过面具说话,演员扮演了这个角色;在十六至十七世纪的欧洲宫廷内盛行假面舞会(Masquerade),表演者戴着面具,身着华服,载歌载舞;在更广阔的民间,在天主教守斋期到来之前半周到一周是狂欢节(Carnival)(图3-8),民众抛开一切的规范准则、宗教戒律,佩戴面具在街道上纵情歌舞、大快朵颐。在公共生活中,人们用真实的面孔社交,面孔受制于社会规范,人们会据此对持有某张面孔的人进行评价,但是在面具下,宗教规范失去了管控力,面具提供了一种自我伪装,同时是真实自我的显现。安德烈·布勒东(André Bredon)就认为,面具并不属于它附身其上的身体,但是又同时源自

图3-8 《罗马狂欢节》(局部)(约翰内斯·林格尔巴赫,1650—1651年,维也纳艺术史博物馆藏)

这个身体，并且透露出身体的秘密。因此，脸庞代表了真实自我的隐匿，而面具则通过隐匿显现出真实的自我。

 摄影和戏剧的共同之处不仅在于它们同为艺术的不同形式。两者的基础是幻想和现实之间的持续振荡，戏剧在表演的虚假性和个人表演虚构事件的真实存在之间不断上演，摄影需要在完全客观的幻觉和不可避免的主观现实之间不断摇摆。在《无题198号》里，人物和场景仿照了十八世纪欧洲洛可可风格，女性的脸部被夸张的羽毛面具完全遮挡住，敞开的领口彻底而直接露出胸部。她的身体让人想起洛可可画家布歇（Francois Boucher）的《沐浴的狄安娜》(图3-9)，狄安娜的身体丰腴而轻佻，"女神"如同一层罩衣，使观画者可以合法观看。《无题198号》则直接掀开神话的假面，将观者想看、想象的身体展现出来，她肆无忌惮地袒露身体，仿佛欲望的化身，但是暴露的胸部却是假的，像是对观

图3-9 《沐浴的狄安娜》(布歇，1742年，巴黎卢浮宫藏)

者的嘲笑，也是对身体的保护，观者看到了想看到的，观者又什么也没看到。同时，女模特脸庞被假面遮挡，这个假面有浓厚夸张的白色羽毛，黑色眼罩下还有一个滑稽的假鼻子，毫无优雅可言。在拉康看来，欲望的化身通常都带有面具，实在界也是如此。[7] 实在界并不是隐藏在层层符号化之下的难以抵达的内核，它是现实的某种过度变形（Excessive Disfiguration），就处于表面之上。齐泽克曾经举过一个例子，《蝙蝠侠》中的小丑已经被固定化为一个微笑的鬼脸，并由此成为自己面具的奴隶，因为他不得不服从于面具赋予的盲目强制，真正恐怖的并不是面具下那张扭曲、痛苦的脸，而是来自傻笑的面具，因为"驱亡驱力就置身于这个表层的畸变之中，并不置身于表层的畸变之下"[8]。与儿童有关的日常经验也可以肯定这一点，如果在儿童面前戴上面具，立即会产生恐惧的效果，尽管他们知道面具之下是熟悉的脸庞，但是仿佛某种邪恶附身于面具。因此，面具既不是想象性的，也不是符号性的，它属于真正的实在界。舍曼在其摄影创作中不仅让虚构成为现实，让真实成为虚构，还让内在和外在变得矛盾。在《无题198号》中，假面背后的眼睛观看着每一个人，那一刻，观者的面孔无所遁形，真实的自我浮现了。

注释：

[1] Michel Revelard, etc.Masques du monde : L'univers du masque dans les collections du Musée international du carnaval et du masque de Binche[M]. Belgium : La Renaissance du Livre, 2000 : 135.
[2] 吴琼.拜物教/恋物癖：一个概念的谱系学考察[J].马克思主义与现实, 2014 (3) : 88-99.
[3] 汉斯·贝尔廷. 脸的历史[M]. 史竞舟，译. 北京：北京大学出版社，2017：59.
[4] 汉斯·贝尔廷. 脸的历史[M]. 史竞舟，译. 北京：北京大学出版社，2017：88.
[5] 汉斯·贝尔廷. 脸的历史[M]. 史竞舟，译. 北京：北京大学出版社，2017：64.
[6] RICE S. Inverted Odysseys[M]. Massachusetts : The MIT Press, 1998 : x.
[7] LACAN J. Television : A Challenge to the Psychoanalytic Establishment[M].translated by Denis Hollier, Rosalind Krauss, and Annette Michelson.New York : W · W · NORTON & COMPANY, 1987 : 10.
[8] 斯拉沃热·齐泽克. 斜目而视——透过通俗文化看拉康[M]. 杭州：浙江大学出版社，2011：37.

第三节 身体的寓言

《历史肖像》中人物所展现的身体基本都是假肢。在《无题216号》中,舍曼以让·富凯(Jean Fouquet)1452年的《圣母子》(图3-10)为基础进行了再创造。①画中的圣母玛丽亚头戴绚丽的王冠,肤色白皙,束胸衣解开了,像是刚刚喂奶结束,也像是在炫耀球形的胸部。圣母被认为是去世的法国国王查理七世(Charles VII,1403-1461)的情妇阿涅斯·索蕾尔(Agnès Sorel)的理想化肖像。索蕾尔当时被许多人认为是"世界上最美丽的女人",因此成为圣母模特的不二之选,艺术史学家称之为"伪装的肖像"。圣母或者说索蕾尔的形象特征反映了法国国王查理七世的宫廷审美趣味:女性需要有纤细的腰部,球形的胸部。

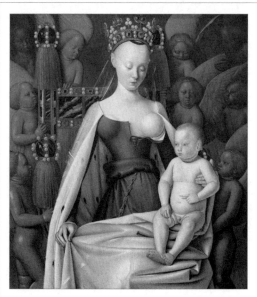

图3-10 《圣母子》(让·富凯,约1452年,比利时皇家艺术博物馆藏)

《无题216号》也抓住了这一特点,并且继续沿用戏谑的方式解构原作的精致庄严,她在人物背后用绣着小天使的低廉纱幔表示原画中的红蓝天使背景,新"圣母"的额头抹着厚厚的白粉,假的胸部摇摇欲坠,非常松弛,几乎要坠落,像是随手找到的肉色气球,将原画给人的视觉刺激以怪诞的方式再现出来。《圣母子》中的女性身体是宫廷审美的集中体现,身体成为一种资源和主权的宣誓,代表了宫廷权贵的意志,这也是大多数艺术史经典的特征。而《历史肖像》中假肢和真实的肉体的结合,使得身体具有了人工和破碎的特性,再也没有一个统一的、恒定不变的、为理想美服务的身体,也没有理想美的定义。《历史肖像》是一幅幅嵌立在艺术史文脉上的镜像碎片,反射出经典作品变形后的倒影,唤起观者的集体记忆,它对这段集体记忆和艺术史惯例的态度是调侃的、模糊的。该系列这种支离破碎感恰恰反映了后现代时期的身份认同,后现代时期哲学家扛起了解构的思想大旗,彻底打破了结构主义语言学的能指和所指、语言与世界的对应整体观,因此后现代时期的主体不再拥有恒定不变的身份认同感,它已裂解为一对残破不全的思想碎片。正如斯图亚特·霍尔(Stuart Hall)所说:"主体在不同时间获得不同身份,统一自我不再是中心。我们包含相互矛盾的身份认同,力量又指向四面八方,因此身份认同总是一个不断变动的过程。"[2]

此外,作品尺寸非常巨大:长221.3厘米,宽142.5厘米。观众站到画前,只能看到放大的作品局部,甚至给人一种抽象的感觉。它压倒性地面对着观众和艺术家,就像是先前艺术史经典伟岸的身影。有研究指出《历史肖像》试图捕捉过去——在电影和摄影出现之前的那段时间里的陈腐典型(Cliché),《历史肖像》与《无题电影剧照》非常相似,只是所关注的主题不再是文化产业典型(Culture Industry Cliché),而是绘画的理想形式,即艺术史陈腐典型(Art History Cliché)。这是辛

迪·舍曼对已经消逝的过去的质询,这些艺术史经典仍对当代主体的建构起着决定性作用。③

舍曼在二十世纪七十年代进入艺术世界,彼时后现代主义开始兴起,声势逐渐浩大,影响了整个文化思想领域。新一代奉行一套与父辈截然不同的价值观,他们关注身份、种族、阶级,试图为边缘发声,他们重新审视现代主义的精英叙事和整体观,对权威提出质疑,诺曼·布列逊(William Norman Bryson)在《传统与欲望》提到:"对作为晚辈的艺术家来说,身体具有特别重要的意味……它可以借助感官的重要性和鲜活性破除那种使人陷于晚辈感的咒语……身体可以是传统同个人天才相互调停并统一起来的地方。"④身体是自我的媒介,人们用身体感受并体验世界,以此获得关于世界的知识。在这一时期,梅洛-庞蒂(Maurice Merleau-Ponty)等法国哲学家的理论逐渐受到关注,他宣称身体为自我打开了世界的大门并让自我置身其中。⑤人们通过身体感受世界,身体也是唯一能自主掌握的东西,同时身体也是社会的产物,以自己身体为媒介或者在上面留下痕迹、改变原貌,是一种变相的权力声明,是一种对世界的宣告:我的身体我做主。相应的,后现代以来的许多艺术家都试图以身体为艺术武器,借由身体进行自我身份和权力的表达,为某一群体发声(女性、亚裔、黑人、移民等群体),行为艺术成为当时艺术表达的主要方式之一。

正如汉斯·贝尔廷所指出的,传统肖像画是对个体的一种描绘,是欧洲文化社会的一面镜子,肖像画描绘的不是脸,而是脸的再现权,作为欧洲文化的独特载体之一,它开始表现为镶有画框的布面绘画。⑥辛迪·舍曼的《历史肖像》系列延续二十世纪八十年代系列作品的巨大尺幅,使用摄影术制作出来的巨幅图像与架上绘画分庭抗礼,在无限放大的平面上,自然真实的脸部失去了其原有的轮廓,它们不是真实的身体

和脸庞,甚至不是完整的——大量的假肢与身体融合,假的粗重下垂的胸部道具对应经典中性感的胸部,优美端庄的人物形象会添加一双巨足,象征智慧和进步的人文主义者有着夸张可笑的大鼻子……舍曼用滑稽的扮装、摄影的方式瓦解了艺术史作品的"典范"意义和原真性,身体、面孔作为能指,以一种游移的方式沿着能指链运动,罗莎琳·克劳斯认为这意味着"能指的意义不是具体的而是模糊的,或者更准确地说,是创造了模糊的意义"[7]。舍曼用自我的面孔、保护性的假肢消解了原作中画家的主权、模特的尊贵、权威的体现,试图在超现实的场景扮装中展现真实的现实。

1989年,辛迪·舍曼创作的《性感图像》(Sex Pictures)系列标志着她重新回归恐怖,这些图像并不是为了取悦观众,舍曼这一系列照片在不断地震惊观众,摆脱早期成名作品《无题电影剧照》系列带给人们的印象,使观众思考什么是性感,什么是真实。

在该系列中,艺术家进一步置身于作品之外,放弃使用自己的身体和面孔支撑图像,转而使用"洋娃娃"——从医疗用品公司购买的塑料人体模型。虽然舍曼作品中的女性主义特质起初可能是无意的,但随着时间的推移,她的作品已经与之紧密结合。由于《性感图像》如此多地引用女性身体,因此从女性主义批评的角度来看待这部作品是很有必要的。该系列将女性从温柔和感性转变为坚强和外放,舍曼用另一种方式继续挑战了关于女性身体和性别构建的流行意象和想象。她的模型并不是在等待着男性的征服,而是毫不掩饰地摆出各种姿态,但是脸上的表情却是空白的,所有人类的情绪都被移除了。

在《摄影:批判导论》(Photography: A critical Introduction)一书中,利斯·威尔斯(Liz Wells)解释了女性身体的态度和理想化在整个历史中是如何发生变化的,从对"怪诞"方面的认识和接受,到对古

典裸体的理想化表现。⑧在现代社会中,古典身体越来越成为身体的公开代表,而那些与身体和世界的联系有关的方面则被放逐到私人领域,被视为令人厌恶和可耻的,被转移到无法提及和看不见的非法和秘密代表。⑨人们可以从广告作品中看到这一点,在传统艺术中,它被高度修饰和控制,身体被描绘成理想的模样,如长腿和手臂、弓形背部、匀称的身材;在杂志广告中,隐藏视角、使用象征类的图像也容易被大众接受。

威尔斯还总结了女性形象是如何分割和划分身体的,她解释了这样一种理论,也就是将电影或照片中的女性明星对象化,通过图像的"形式特质"分散男性观众的注意力,从而缓解男性观众的焦虑,例如"以女性的美丽为对象的光影游戏"。借用克里斯蒂安·梅茨(Christian Metz)的话就是"照片就像一种恋物癖,因为它冻结了现实的碎片,在时间上缩短了片刻"⑩。这种时间的切割可以等同于切割女性,将她的部分冻结成碎片,而不是将她作为一个整体来表现。所有这些想法都是基于弗洛伊德从恋物癖和窥视癖的角度分析摄影的论述,这种研究视角在二十世纪七十、八十年代的女性主义批评中非常流行。舍曼的《性感图像》就使用了这种方法,性欲的怪诞和本能、拜物教是显而易见的。她使用了医疗模型而不是真人,选择丝绸、毛皮和道具,利用广告图像的方式再现出来。

在《无题305号》中,是两个玩偶以倒置的口、鼻相互面对的特写镜头。即将接吻,或刚刚接吻,嘴巴微微张开,仿佛在叹息,眼睛轻轻闭上,仿佛在做梦。与其他图像相比,光线更柔和、更中性,尽管仍有逐渐变黑的现象。柔和的光线和姿势使互动更加感性,更接近人们习惯于在女性身体意象中看到的东西。《无题258号》则让我们看到一个模型的尾端,暖橙色的光充满了背部、腿和脚,另一束光源照射在模型的背部,光线将模型展平并分解,身体局部没入黑暗之中,顶部中心的开口呈现出一个怪诞而空洞的孔口,孔口的形状很奇怪,如果观者能够盯

着它看足够长的时间，会发现从右侧投射出一道暗淡的绿色凝光，形成了一种怪异的色调。头部完全消失了，使模型成为一个没有面孔、没有生命的身体。这张照片既是女权主义者梦魇的缩影，也是典型凝视的梦境，一个没有脸的女人向任何人展示自己。辛迪·舍曼曾经在《当代艺术》(Contemporary Art)杂志的采访中提到，观众看到这一系列作品时会感觉非常尴尬，无法继续仔细观看，甚至无法看出使用了假的道具，她不在意这些图像是否会使观者不适，反而希望借助这些作品图像让人们直面自己的感受以及自己的身体。[11]

正如罗萨琳·克劳斯(Rosalind Krauss)在《历史肖像》(History Portraits，1993)一文中所指出的，该系列以完全怀疑主义的态度向艺术史致敬。《历史肖像》不再确信经典，而是以一种质询的态度重新审视艺术史经典。[12]在《无题电影剧照》之后的二十世纪八十至九十年代，舍曼创造了一系列新的、超越个人的图像，跨越自我和文化之间的鸿沟。

注释：

[1] DANTO A. Past Master and Post Moderns : Cindy Sherman's History Portraits In History Portrait[M]. New York : Rizzoli, 1996.
[2] 汪民安. 文化研究关键词[M]. 南京：江苏人民出版社, 2007：467.
[3] BERNSTEIN J M. Against Voluptuous Bodies : Late Modernism and the Meaning of Painting[M]. California : Stanford University Press, 2006 : 308.
[4] 诺曼·布列逊. 传统与欲望[M]. 丁宁, 译. 杭州：浙江摄影出版社, 2003：174.
[5] "my body…is what opens me out upon the world and places me in a situation there." PONTY M M. Phnomenology of Perception[M]. Translated by Colin Smith. New York and London : Routledge, 1962 : 165.
[6] 汉斯·贝尔廷. 脸的历史[M]. 史竞舟, 译. 北京：北京大学出版社, 2017：83-100.
[7] KRAUSS R. Cindy Sherman 1975-1993[M]. New York : Random House Incorporated, 1993 : 208.
[8] WELLS L. Photography : A Critical Introduction[M]. England : Psychology Press, 2000 : 229.
[9] 同上，230页.
[10] 同上，228页.
[11] LICHTENSTEIN T. Cindy Sherman[J]. Contemporary Art, 1992 (5). http : // www.jca-online.com/10sherman.html (Accessed April 2, 2012).
[12] KRAUSS R. Cindy Sherman 1975-1993[M]. New York : Random House Incorporated, 1993 : 200.

第四章

历史交汇点
的
辛迪·舍曼

在对舍曼二十世纪后半叶的重要创作进行了梳理和论证之后，在第四章让我们回到《无题电影剧照》之初，回到艺术家辛迪·舍曼最初开始的地方，她和"图像一代"艺术家们的创作与思考，以及在《历史肖像》之后，站在历时性与共时性的坐标轴上，作为艺术家的舍曼如何思考、看待自己的艺术家身份，我们又如何看待其创作。

第一节　图像一代

1977年，道格拉斯·克林普（Douglas Crimp）在纽约的艺术家空间（Artist Space）策划了一场以"图像"（Pictures）为主题的小型展览，他当时是纽约城市大学的研究生，是一位年轻的学术评论家，展览展出了雪莉·莱文（Sherrie Levine）、杰克·戈德斯坦（Jack Goldstein）、菲利普·史密斯（Philip Smith）、特洛伊·布朗图（Troy Brauntuch）和罗伯特·隆戈（Robert Longo）五位艺术家的早期作品，这五位艺术家都不同程度地利用大众文化中的流行图像再创作，从而探索符号的意义。关于展览主题，克林普在为展览图录撰写的文章中解释道："本次展览中的五位艺术家以及其他许多年轻艺术家的作品，似乎在很大程度上没有提及现代主义艺术的传统，而是转向与表现同他们更直接相关的艺术形式——摄影和电影，甚至是最低俗的传统文化——电视和报纸照片。"[①]

同年，应"艺术家空间"（Artists Space）执行馆长海琳·温纳（Helene Winer）的邀请，舍曼开始在这家非营利小画廊打工，担任策展助理。她主要的工作场所是展厅，因此每次展览不同的空间场景对于舍曼而言是"进入艺术世界的完美方式"[②]，当时纽约作为艺术界的前沿阵地正在发生新的变化，艺术、音乐、电影的各种元素混合在一起，这都在一定程度上启发了她的创作。在秋天，舍曼在室内、室外不同的场景拍摄了第一卷《无题电影剧照》，在造型上没有太大的变化。到了1978年，她决定将这个系列继续下去，并且扮装成更加多样性格的身份，她希望所有角色看起来都不相同，试图破坏任何连续性的叙事模式。舍曼说自己当时并没有意识到"男性凝视"问题，没有特别研

究电影中的性别问题,也没有特意在《无题电影剧照》中进行女性主义批判,在几张作品如《无题33号》中,除了扮演坐在床上的女性角色,背景床头柜上还放着一张男士的照片,那也是舍曼扮演的,作为照片出现主要是因为扮装不太成功。扮装的观念在她更早期的作品中就已经显现,在她毕业后、搬到纽约之前,即从1975年到1977年,舍曼在布法罗创作了大量的早期作品,这些作品将成为她未来所有作品的基础。她把自己装扮成不同的男性和女性角色,摆出不同的姿势拍摄下来,再将打印出来的照片剪下人物形象,重新设置在不同的小型场景中。往往有一位男主角、一位女主角,场景是好莱坞悬疑电影式的。这种创作来源于电影的启发,借助了摄影和拼贴的手段。但是舍曼认为这件作品太过女性化,比如纸娃娃和剪裁,很"女孩子气"[③],并且他们看起来像是玩偶这一事实也让她觉得困惑,她想创作一些小故事,同时独立工作,希望在她的工作室中创造一个可控的环境。这些想法在她后来的创作中都得到了实现。

另外,在《无题电影剧照》系列,舍曼刻意抛弃摄影的传统美学,追求粗制滥造的摄影效果,穿着低俗、过时的衣服,展示劣质的冲印效果,以此模仿大众文化的廉价和普及。1979年3月,布法罗"廊墙"(Hallwalls)举办了舍曼和凯文·诺博尔(Kevin Noble)的摄影双人展,展览由约翰·马乔托(John Maggiotto)策划。舍曼展出了几张后来属于《无题电影剧照》系列的作品,当时这些照片并未命名。并且引发了不同的评价,其中不乏批评的声音,如艺术评论家理查德·亨廷顿(Richard Huntington)在《布法罗快讯》(*Buffalo Courier-Express*)的文章中写道:

观众无法得到舍曼所留下的信息,很难得到解答。这

不是照片的问题，它们的内容再直接不过了。没有讽刺，没有先褒后贬，也没有形式上的结构，没有任何线索告诉我们这些不是真的剧照……照片有些处于中立的位置，它们如果越接近实际的剧照，它们作为艺术品的成分就越低。当今的艺术家，大部分都想把作品减少到只是一种在脑子里逗留的回音，舍曼也许想要销声匿迹，她想要利用她（或我们）的幻想把她自己隐藏起来，她让我们自己去观察，这是使人信服且有趣的……如果想法不明确，则会使作品看起来像个普通而且差劲的作品，这些想法必须要能清楚地跳向你，完全并且明确地整理好。情绪、怀旧情结等都是阻碍，（舍曼所体现出来的）多愁善感在观念艺术中的呈现可能比不上一幅描绘花朵的作品，甚至更糟。④

虽然亨廷顿的评判是一种否定的声音，但是他犀利地指出了舍曼作品中不明确的讽刺意味，认为舍曼其实是想在作品中通过显现不同的身份角色从而隐匿自我，这样也拒绝了观众的参与，使得观众掉入她所设置的幻象中。⑤不论如何，舍曼的作品从二十世纪七十年代末开始得到越来越多的关注。

1980年2月，休斯敦当代艺术博物馆（Houston Contemporary Arts Museum）策划了舍曼的个人摄影展，展览主题为"辛迪·舍曼：摄影"（Cindy Sherman : Photography），此时她第一个系列作品正式命名为《无题电影剧照》。尽管舍曼没有参加1977年的"图片"展，但是在1979年，道格拉斯·克林普于《十月》（October）杂志发表《图片》（Pictures）一文，详细阐释了后现代艺术创作的策略问题，并且将辛迪·舍曼的作品纳入到后现代艺术范畴内进行讨论。在克林普看来，

图像一代艺术家们的图像创作并不直接与这个世界产生联系，而是与图片的世界息息相关，比如杂志插图、电影电视、报纸照片。传统中的艺术作品图像通常背后有其独特的意指，而这正是现代艺术质疑的，并且主张艺术的价值来自于其自身结构。如果图像是真实世界的替代品，其再现意味着世界和我们不再存在，仅仅留下再现的结构，这个结构成为表达含义的形式。即，"我们的艺术是超脱的、酷的，且是解析的。我们并不是自称要表现所经历的事物，而是检验视觉的常规符码，在这些常规符码里，有我们试图压缩的生活中的各类事件。"⑥

克林普将辛迪·舍曼与罗伯特·朗戈（Robert Longo）、莎拉·查尔斯沃思（Sarah Charlesworth）、芭芭拉·克鲁格（Barbara Kruger）和雪莉·莱文（Sherrie Levine）等一批艺术家称为"图像一代"（The Picture Generation）。当时，罗伯特·朗戈《一个好人的声音距离》(*Sound Distance of a Good Man*，1978）作品引起了很大关注，朗戈最初在布法罗州立大学学习雕塑，同时对大众媒体如电影、电视、杂志、漫画等着迷。二十世纪七十年代的架上艺术（包括雕塑）逐渐衰落，在此情况下，他做了这样一件作品，把图像和雕塑结合起来，将传统雕塑以新的表现方式再现。作品截取了一名男子背部中弹即将倒下的影像片段，男子的头部向后仰起，好像处于痉挛状态。这种迅速不安定的姿态在静止的照片中，与狮子雕像的凝固不动形成了鲜明的对比，把动态和静态相结合，两者共同构成了一张永恒不朽的图像。当影片结束时，它仍旧是一幅静态的图像：整部电影除了冰冷的银幕外框，什么都没留下。这个作品的灵感来自于1975年法斯宾德（R. W. Fassbinder）电影《美国士兵》(*The American Soldier*) 中的一张静止图像。罗伯特·朗戈把影像转化为雕塑作品，而雕塑又保留了影像的痕迹，这件作品展现了当代具象艺术和仿真、图像、景观的关系。特别是在二十世纪七十

年代当代艺术艰难的转型期，很难被人完全认知，在探讨架上艺术和图像的关系问题中，朗戈的作品提供了一个范例，并在当时产生了很大的影响。

无论是中弹男子还是狮子雕像，都是图像，这也引发了一个后现代主义的问题，即当代艺术中，传统艺术表现方式如雕塑、绘画等的视觉来源是什么？过去源于自然，而现在我们的世界已经被图像隔断，一切的视觉经验几乎都来自图像。无论是传统艺术如雕塑、绘画，照片在很多时候取代自然物成为参照对象，还是当代艺术中与影像相关的创作，实际上都和图像有着非常密切的联系。

在"图像一代"的艺术家里，雪莉·莱文（Sherrie Levine）非常重要，她自己并不进行摄影创作，而是借助图像拼贴的方式，作为女性主义的艺术家，专注于女性题材，将现成图像进行重组。比起二十世纪初期柏林达达主义艺术家汉娜·霍克，莱文的做法更加简单，图像非常明确。她的《总统》系列，把从杂志上裁剪下来的美国总统如华盛顿、肯尼迪、林肯的侧影，与商业广告和日常生活中的女性图像拼贴在一起，女性形象没有具体的所指，是泛指，而男人的形象代表思想。这些图片本身没有意义，但是通过被表现的方式产生意义，莱文将它们从"我们文化中原来的位置偷换出来，彻底摧毁了其神话的性质"。《仿沃克·埃文斯：4》（*After Walker Evans：4*，1981），原作《亚拉巴马州佃农的妻子》（*Allie Mae Burroughs*）的拍摄者是埃文斯，第二次世界大战前美国为了对土地资源进行调查，组织了一批摄影师进行拍摄，留下了大量照片。这张照片被莱文挪用以后产生了新的意义，引起了对凝视问题的讨论。凝视取决于观察的角度，我们看到的并不是事物的本身，它总是在一个被观察的角度下被拍摄，就是我们在一定的身份、立场、文化等因素作用下，才选取这个角度、这个形象进行拍摄，所以任何一个影

像都是被凝视的产物。凝视会进一步发展，当你在看Ta的时候，Ta也在看你，所以一个对象是凝视产物，反过来摄影师也成为对象所凝视的产物。因此这个作品正好反映了这一点，拍摄的农妇形象，她也在看着你，莱文挪用后意义产生了变化，真实的图像中也隐藏着虚构性叙事。

二十世纪六十、七十年代极少主义的兴起和发展将剧场带回了艺术，架上艺术逐渐式微，从极少主义剧场到大地艺术，大地艺术一方面关注环保命题，另一方面反收藏、反收购的特性使其最终转变为影像艺术，大地艺术转化为照片。从二十世纪七十、八十年代开始影像艺术与景观、图像相结合，逐渐具有独立性。观众不需要再在现场观看一个作品，现场的经验会逐渐消失，观众所体验的是信息的传递，现代社会已经成了环绕着我们的图像世界，我们通过图像认识世界、感受世界。一张日常图像实际上具有一切绘画所具有的功能，是一个现实的瞬间，代表着一个没有完全展现出来的空间，它是一个被选择的空间，空间之外还有东西，同时又是一个特定的瞬间，这个瞬间包括了前面发生的事情和后边将要发生的事情，问题是它提供给观者的一切都是真实的体验，而绘画提供的是一个艺术家的体验，他将自己的体验告诉观众，这之间具有很大的差异。区别在于绘画是艺术家所规定的体验，而在照片中，艺术家被隐藏起来，没有艺术家的存在，带给观众的是真实的空间。

这批"图像一代"的艺术家在二十世纪七十年代突然崛起，在八十年代后期逐渐"失宠"，在2000年之后重新被关注。2009年，美国大都会艺术博物馆（The Met）举办了展览《图像一代，1974—1984》（*The Pictures Generation, 1974-1984*），回应了二十世纪七十、八十年代的图像狂欢。

在策展人道格拉斯·埃克隆（Douglas Eklund）看来，二十世纪七十年代的美国，属于媒体战胜一切、媒体掩饰一切的时代，从政治和

社会转型的希望破灭到越南战争的持续,以及迫在眉睫的水门事件,反主流文化成为艺术探求的方向,视角从单纯的形式主义和审美转向社会,此时兴起的观念艺术将审美对象去物质化,从而进入纯粹的观念或语言范畴,讨论艺术何为。《图像一代,1974—1984》的艺术家们出生、成长于图像的海洋,他们身边充斥着电影、电视生产的视觉图像,他们是大众文化的消费者,同时以罗兰·巴特、茱莉亚·克里斯蒂娃、米歇尔·福柯为代表的法国学者的思想也影响着他们。在《图像一代,1974—1984》的艺术家看来,身份不是与生俱来的,但是通过高度精细的性别、种族和公民身份的社会建构制造出来,这些建构根植于社会制度之中,并通过大众媒体的无数种表达方式实现。巴特在他1967年的宣言"作者之死"中将这一概念扩展到质疑原创性和真实性的可能性,他在宣言中指出,任何文本(或图像)都不是从单一的声音中发出固定的含义,而是一大堆引文,这些引文本身就是对其他文本的引用。[7]他们借助挪用、大众文化、再现进行创作。

很明显,埃克隆实际上对克林普试图用图像作品得出理论术语的尝试兴趣不大。对他来说,艺术批评总是来得太晚,而且总是夸大其词。在他对辛迪·舍曼《无题电影剧照》的讨论中,这种观点体现得最为明显:

> 自二十世纪七十年代后期以来,许多理论讨论围绕着这些图片展开,就像船体上的藤壶一样粘附在它们身上……围绕(舍曼)的作品推出了一千篇论文,似乎是为性别和再现性研究的浪潮量身定做的,这些研究将压倒他们偶尔作为图像的护身符力量。劳拉·穆尔维(Laura Mulvey)的《视觉愉悦与叙事电影》(*Visual Pleasure and Narrative Cinema*)虽然比舍曼

的《无题电影剧照》早两年出版,但成为这种批判方法的基础文本,不过这并不重要。但舍曼本人并不倾向于对自己的创作过程进行这种理智分析,除非它与日常经验和感受重叠。本文不会试图总结这些理论,也不会提供另一种理论。[8]

与同时代人一起,辛迪·舍曼重新利用流行文化作为批判性模仿的手段,采用光鲜的杂志、广告和廉价B级电影的场景来研究技巧与现实之间模糊的分离。在自拍时代,自我表现司空见惯,舍曼的作品在跨越主体与客体、微妙与残酷、吸引与排斥的二元性方面具有先见之明和巨大的影响力。她的作品比以往任何时候都更能提醒我们,流行文化及消费社会是如何影响我们对于现实的日常建构的。

注释:

[1] LINDEN L. Reframing Pictures: Reading the Art of Appropriation[J]. Art, 2016(4): 40-57.
[2] SHERMAN C. The Making of the Untitled of the Complete Untitled Film Stills: Cindy Sherman[M]. New York: Museum of Modern Art, 2003: 8.
[3] SHERMAN C. The Making of the Untitled of the Complete Untitled Film Stills: Cindy Sherman[M]. New York: Museum of Modern Art, 2003: 7.
[4] HUNTINGTON R. Two New Exhibits at Hallwalls[J]. Buggalo Courier-Express, 1979(3): L-3.
[5] 孙琬君. 女性凝视的震撼[D]. 北京: 中央美术学院, 2007: 82.
[6] LAWSON T. The Use of Representation: Making Some Distinctions[J]. Flash Art, 1979(3-4): 38.
[7] EKLUND D. The Pictures Generation[EB/OL]. (2004-10)[2022-05-25].
[8] SINGERMAN H. The Pictures Generations [J]. Artforum, September 2009, 48(1).

第二节　从《无题电影剧照》到《历史肖像》之后

《无题电影剧照》中和镜像有关的图像无疑都流露出那种对自我的迷恋。然而这种对自我的观看和迷恋并不是将图像封闭起来，观众得以进入图像，进入到半开放半拒绝的凝视结构之中。自我的沉迷往往带有哲学省思的意味，在艺术史上并不是孤例，葡萄牙摄影艺术家豪尔赫·莫尔德（Jorge Molder）专门做过面孔与镜像的关系，对自我的存在进行深刻的拷问，然而这种拷问并没有答案，"我们面对的是一个脸的迷宫，其中只有面具存在"。[①] 法国超现实主义摄影家克劳德·卡恩（Claude Cahun）进行了自我扮装和镜像摄影，这种对自我身份的追问与其同性恋以及女性身份关系密切。但是，《无题电影剧照》中自我与镜像的作品既不是对于存在的探索，也不具有强烈的身份质询，甚至并不代表艺术家本人。如果不是舍曼在观看、沉醉于自我的镜像，那她又是谁？是某部电影中的角色吗？她发生了什么故事？为什么这样沉醉于自我的镜像？在图像的自我表象之下，并没有真实的自我。同时，这些佚名的形象营造了一种虚构的叙事（图4-1）。

电影理论家克里斯蒂安·梅兹（Christian Metz）谈到摄影的特点说："在瞬间的诱骗下，这个客体从这个世界进入到另一个世界，进入到另一种时间之中……（这种照片的拍摄）是即刻的、决定性的，就像死亡，就像儿时所形成的那种无意识的、一见钟情的迷恋，它不会被改变，而且后来总是一直存在着。摄影是那个所指物内部的一个切口，为了一段不能变动的没有返程的长途旅行，它切下了其中的一节、一个片断、一部分客体。"[②] 从《无题电影剧照》开始，舍曼开始设计一种叙事场景，人物处于半行动状态或者是与镜头外某人交流，但是图片切断了

图 4-1 《无题电影剧照》展览现场 1（上海复星艺术中心，2018 年，裴帅 摄）

上下文，观者只能想象主体在一个怎样的叙事结构之中，舍曼的剧照真实地再现了摄影切下其中一节、一个片断、一部分客体的特性。而剧照给人以模糊的熟悉感，也有研究者专门寻找《无题电影剧照》系列对应的具体电影，其实在舍曼的创作自述中曾经提到过：③

> 这些角色中有些受到布里奇特·巴道特的影响，例如《无题 13 号》，但她不是巴道特的复制品。看《无题 16 号》的时候，我认为她是珍妮·莫尔奥，尽管我不确定在拍摄时有她的特别记忆，我认为那个角色影响了我。其他如受索菲亚·罗兰早期电影《烽火母女泪》中扮演的角色启发而拍摄了《无题 35 号》。当然也有安娜·玛格纳特在那里。我不清楚是否掉进了仿制女演员的类别当中——我只想让作品看起来难以解释和欧洲化。

以《无题35号》和意大利女演员索菲亚·罗兰（Sophia Loren）的电影《烽火母女泪》（Two Women）为例，人物的目光、感觉有相似之处，都塑造了一种坚强的女性形象。但是即使找到这些电影原型，舍曼在《无题电影剧照》系列中所设置的场景与电影只是模糊的相似，而不是完全的照搬，可以说她利用的只是人们对于电影的模糊记忆作为自己的创作资源。

在《历史肖像》系列也是如此，被灯光围绕的抹大拉在拉图尔（Georges de Latour）笔下优美神秘而哀伤（图4-2），但是在舍曼的《无题208号》中，她将这一形象转化成了粗俗的壮汉——粗眉厚唇，更可笑的是戴上了腹部、胸部长有丑陋毛发的臃肿假肢，露出憨厚的笑容。同样的灯光、骷髅、姿势，但是舍曼图像中的人物已经不是抹大拉，人物完全脱离了其历史文本。作品呈现出来的只是与拉图尔原作似像非像的面貌，《历史肖像》系列以滑稽夸张的扮装和模糊性消解了经典艺术史画作。罗萨琳·克劳斯（Rosalind Krauss）认为这是一种对过去经典的质询：" 舍曼早期的作品好像是呈水平线状的，而这引导她重返竖直的、神圣的图像。但它们以完全怀疑主义的态度致敬 ' 纵向轴 '，《历史肖像》不再确信经典并使之泄气，以一种质询的效果与之相对。"④；也有研究提出这是一种对大师的滑稽模仿和致敬。辛迪·舍曼对此缄默不语，其实无论是哪种价值评判，可以看出《历史肖像》系列与《无题电影剧照》系列的相通之处，它们都调用了人们对艺术史经典或者大众传媒影像的模糊印象，或者说形成的图式经验作为创作素材，它们都是没有原型的复制品。这也是舍曼作品特别之处，可以通过将《无题电影剧照》系列与舍曼早期作品如《巴士乘客》系列（Bus Riders）进行对比。1976年创作的《巴士乘客》系列，背景是单纯的白墙，不同扮相的人坐在木椅或金属椅子上，还可以看到在地上的快门导

图 4-2 《忏悔的抹大拉》(拉图尔,1635—1640 年,华盛顿国家美术画廊藏)

线，作品的表演性很强，舍曼扮演了一个巴士上可能出现的各种类型的乘客，这种扮装摄影的尝试其实从她在大学（纽约州立大学布法罗学院）期间就开始了，这种扮装摄影也预示了其后来一系列作品的特点。但是对比早期作品中这种简单的扮装，辛迪·舍曼的成功是从《无题电影剧照》系列开始的，在扮装之下的图像唤起了人们心中陌生而熟悉的视觉经验，那是被大众传媒和消费社会通过碎片式的大量图像结成的视觉网络，是童话故事缔造的虚幻假象，是艺术史课本、博物馆陈列的经典权威图像铺就的观看经验和认同机制，在当代共时的和线性的历时经验中，在不知不觉中图像决定了人们的观看（图4-3）。而图像本身就是处于意识形态的网络之中，并"通过意识形态的构建而得以形成"[⑤]。舍曼在创作手记中提到："我绝没想过要创造孤芳自赏式的作品……人们看到我的照片时，记忆的锁链应会产生松动。当大家在画面中发现了自己的那一瞬间，我的愿望也就实现了。"[⑥]作品通过没有具体原型的图像资源挪用，使人们在观看作品的时候出现"记忆锁链的松动"，阿瑟·丹托（Arthur Danto）指出舍曼的作品利用这种"记忆误差"穿过了观众的意识防御[⑦]，在人们面对图像感到惊诧的一瞬间，也许能发现自己。

同时，辛迪·舍曼的作品皆是以系列的方式展现，每个系列的名称也借助作品题材或使用媒介命名，如《无题电影剧照》《后屏投影》《中心折页》《时装》《童话》《历史肖像》等，仅有极少数的题目在内容上给予一定的暗示，如《灾难》系列。但是到每一系列中的单独作品，都是以无题和对应数字命名的。在此，图像被给予了自主的权威，舍曼说："我希望图片中所有的线索都能被看到。我认为，如果我为它们命名，人们只会看到我所看到的。我喜欢不同的人看到不同的东西。"[⑧]题目并不能言说、解释图像，所有的因素必须依靠图像传达给观者，没有标题解释的图

像也就丧失了言说和意义。"作者不再被认为是文本的操纵者,与其说他控制、主宰着文本,主宰着世界,不如说他是文本网络中的一个节点。"[9]

图4-3 《无题电影剧照》展览现场2(上海复星艺术中心,2018年,裴帅 摄)

注释:

① 汉斯·贝尔廷. 脸的历史[M]. 史竞舟,译.北京:北京大学出版社,2017:232.

② 转引自艾美利亚·琼斯.自我与图像[M].刘凡,谷光曙,译.南京:江苏美术出版社,2013:20.

③ SHERMAN C. The Making of the Untitled of the Complete Untitled Film Stills:Cindy Sherman[M]. New York:Museum of Modern Art,2003:12.

④ "It is as though Sherman's own earlier work with the /horizontal/ had now led her back to the vertical, sublimated image, but only to disbelieve it. Greeting the vertical axis with total skepticism, the History Portraits work to dis-corroborate it, to deflate it, to stand in the way of its interpellant effect." KRAUSS R. Cindy Sherman 1975-1993 [M]. New York:Random House Incorporated,1993:174.

⑤ 艾美利亚·琼斯. 自我与图像[M].刘凡,谷光曙,译.南京:江苏美术出版社,2013:65.

⑥ 赵功博. 辛迪·舍曼[M].长春:吉林美术出版社,2010:60.

⑦ DANTO A. History Portrait [M]. New York:Rizzoli,1991:6.

⑧ 诺瑞柯·弗科,岳洁琼.局部的魅力——辛迪·舍曼访谈录[J].世界美术,1999(2):22-28.

⑨ 汪民安. 后现代性的哲学话语[J].外国文学,2001(1).

结语

从二十世纪七十年代末的《无题电影剧照》到九十年代的《历史肖像》等系列作品,图像作品呈现为一种快照模式,但是这种照片并非取自于自然的连续,而是有意营造的场景,因此人物多处于一个叙事结构场景中,但是却没有真实潜在的叙事,正如克林普所说:"就像引自叙事电影中的序列分镜头,在这里,叙事的概念同时存在但又缺乏,有故事的氛围却没有完整的叙事性。"[①] 尤其是《无题电影剧照》和《历史肖像》系列借用了电影图像、艺术史经典图像资源,但是却没有确定的原型,可以说是没有原型的复制品。而图像的无标题使其意义是开放的,重复、同一的人物形象和不同的身份暗示了大众文化的技术复制和批量生产,身份多样,但是却没有实质内容,形成了某种陈腐典型。如表1所示,如果将自我的图像、剧照场景、复制、无标题图像、人物形象看作作品涉及的主题、范畴,即一种能指,其所对应的真正自我、叙事、文本原型、名称意义、身份等都是缺失本质内容的,能指本身也不是固定唯一的,没有本质,没有中心,这恰恰反映了后现代时期的"去中心化",这也"正是后现代主义带给我们的惶恐:现实永远是不确定的、不可靠的,'现实'早已消失在无穷无尽的再现里了"[②]。就如同莎士比亚剧作《理查德二世》(Richard II)中,国王失去了崇高的身躯,仅有符号性的"国王"头衔,这种主体性的空白,导致了国外一系列歇斯底里式的情感失控,先是自哀自怜,再到自我嘲弄,以及滑稽的疯癫。

表1　　　　不同图像及其实质内容

图像	实质
自我的图像	自我（缺失）
剧照	叙事（缺失）
复制	原型（缺失）
图像	名称、意义（缺失）
人物形象	陈腐典型

在《无题电影剧照》中，图像中出现的所有人物都是辛迪·舍曼一个人完成的，她带着自己的面具穿梭于全然不同且毫无关联的场景和人物角色之中，多种多样的人物角色与重复的同一个人物形象——两个极端在作品中奇妙地结合在一起，这种重复和单调再现了文化工业的持续批量生产。《无题电影剧照》所表达的是以舍曼为代表的一代人对美国第二次世界大战后特定时代的集体记忆，以及对以电影为代表的大众文化做出的反应；在此系列之后，从《后屏投影》《中心折页》《粉色长袍》到《时尚》系列，辛迪·舍曼超越《无题电影剧照》的怀旧，转向色彩，回应当代某种特定媒介，与当代文化叙事方式产生关系，之后的《童话》到《灾难》，人的形象逐渐消失，但是依旧保持在场，镜头视角转向下方微观世界，这种内在视角的转变进一步显示对主客体关系的思考。

早期的照片中呈现的女性是基于影像塑造的理想形象和刻板印象，而二十世纪八十年代作品中的排泄物则更具攻击性和现实性。从远处看，辛迪·舍曼这些大型的、明亮的图像类似于装饰性抽象画，但在近距离观察时，我们发现它们描绘了令人不适的物质，让我们想起了隐藏在抛光表面后面的一切：体液、呕吐物、黏液和血液。霉菌和腐烂增加了我们的心理不

适。这些标志着一个时期的开始,艺术家从图像中脱身——将自己从叙事中脱离出来。从心理分析的角度来看,这些图像同样与"自我"主题有关,显示出为了形成"自我",必须拒绝的——卑贱的东西。它们提醒我们,身份是通过看似可怕的隐藏过程创造的,我们通过蜕变成为个体。

自我是一个舞台,舍曼在二十世纪八十、九十年代创作的作品中探讨了与此相关的问题,在这些作品中,人类身份在走向接近人类的生命形式的过程中被转化为虚构的人物。1990年完成的《历史肖像》系列重新回归形象,但是开始借用假肢表现部分身体,同时回到艺术史文脉中对大师经典画作进行另一种方式的承接、再现和瓦解。

人们常把辛迪·舍曼归为所谓的"图像一代"(Pictures Generation),这一代美国艺术家,出生于大众媒体的黄金时代,即蓬勃发展的二十世纪五十年代,成长于动荡和幻灭的七十年代初期。该团体以1977年在纽约艺术家空间举办的一场开创性展览命名,他们分享了从电视、广告和电影业挪用而来的共同图像,他们以广泛的风格和技巧来表达,他们被相同的语汇和大众文化的路径联系起来——或者调侃,或者批判。1995年,纽约现代艺术博物馆(MOMA)以100万美元的巨资购买了辛迪·舍曼一套完整的《无题电影剧照》,确立了她在艺术界的地位,这是她这一创作阶段(1977~2000年)的重要标志,自此之后,舍曼开始了新一阶段的艺术尝试。自1977年至2000年的后现代时期,辛迪·舍曼完成了对横向共时性视觉图像和纵向历时性图像经典的援引和再现,不必追寻图像中的那个人到底是谁,在其艺术作品所构造的横纵交错处,站立的正是艺术家辛迪·舍曼。

注释:
① CRIMP D. Pictures[J]. October, 1979 (10): 80.
② 邵亦杨. 后现代之后[M]. 北京: 北京大学出版社, 2012: 5.

参考文献

[1] 马歇尔·麦克卢汉.理解媒介：论人的延伸[M].北京：商务印刷馆，2000.

[2] 克莉斯汀·汤普森，等.世界电影史[M].陈旭光，等，译.北京：北京大学出版社，2002.

[3] 罗兰·巴特.明室[M].北京：文化艺术出版社，2003.

[4] 茱莉亚·克莉斯蒂娃.恐怖的力量[M].彭仁郁，译.台北：桂冠图书有限公司，2003.

[5] 瓦尔特·本雅明.技术复制时代的艺术[M].杭州：浙江人民出版社，2005.

[6] 约翰·伯格.观看之道[M].戴行钺，译.桂林：广西师范大学出版社，2005.

[7] 劳拉·穆尔维.恋物与好奇[M].钟仁，译.上海：上海人民出版社，2007.

[8] 弗雷德·S.克莱纳.加德纳艺术史[M].诸迪，朱青，译.北京：中国青年出版社，2007.

[9] 路德维希·维特根斯坦.逻辑哲学论[M].北京：九州出版社，2007.

[10] 奥斯汀·哈灵顿.艺术与社会理论：美学中的社会学论争[M].周计武，周雪娉，译.南京：南京大学出版社，2010.

[11] 斯拉沃热·齐泽克.斜目而视——透过通俗文化看拉康[M].杭州：浙江大学出版社，2011.

[12] 艾美利亚·琼斯.自我与图像[M].刘凡，谷光曙，译.南京：江苏美术出版社，2013.

[13] 米歇尔·努里德萨尼.安迪·沃霍尔：15分钟的永恒[M].李昕晖，欧瑜，等译.北京：中信出版社，2013.

[14] 斯拉沃热·齐泽克.享受你的症状！——好莱坞内外的拉康[M].尉光吉，译.南京：南京大学出版社，2014.

[15] 保罗·穆尔豪斯.费顿·焦点艺术家——辛迪·舍曼[M].张晨，译.南宁：广西美术出版社，2015.

[16] 史蒂夫·Z.莱文.拉康眼中的艺术[M].郭立秋，译.重庆：重庆大学出版社，2016.

[17] 罗兰·巴特.流行体系[M].敖军，译.上海：上海人民出版社，

2016.

[18] 马克斯·韦伯.新教伦理与资本主义精神[M].北京：北京大学出版社，2016.

[19] 汉斯·贝尔廷.脸的历史[M].史竞舟，译.北京：北京大学出版社，2017.

[20] 埃丝特尔·巴雷特.克里斯蒂娃眼中的艺术[M].关祎，译.重庆：重庆大学出版社，2019.

[21] 陈建军.沃霍尔论艺[M].北京：人民美术出版社，2001.

[22] 罗钢，王中忱.消费文化读本[M].北京：中国社会科学出版社，2003.

[23] 刘瑞琪.阴性显影：女性摄影家的扮装自拍像[M].台北：远流出版社，2004.

[24] 吴琼.凝视的快感——电影文本的精神分析[M].北京：中国人民大学出版社，2005.

[25] 赵一凡，张中载，李德恩.西方文论关键词[M].北京：外语教学与研究出版社，2006.

[26] 程巍.中产阶级的孩子们——60年代与文化领导权[M].北京：生活·读书·新知三联书店，2006.

[27] 汪民安.文化研究关键词[M].南京：江苏人民出版社，2007.

[28] 易英.原创的危机[M].石家庄：河北美术出版社，2010.

[29] 赵功博.辛迪·舍曼[M].长春：吉林美术出版社，2010.

[30] 邵亦杨.穿越后现代[M].北京：北京大学出版社，2012.

[31] 邵亦杨.后现代之后[M].北京：北京大学出版社，2012.

[32] 邹跃进.邹跃进自选集[M].太原：北岳文艺出版社，2014.

[33] 高名潞.西方艺术史观念：再现与艺术史转向[M].北京：北京大学出版社，2016.

[34] 阿马赛德·克鲁兹，张朝晖.电影、怪物和面具——辛迪·舍曼的二十年[J].世界美术，1999(2)：17-21.

[35] 诺瑞柯·弗科，岳洁琼.局部的魅力——辛迪·舍曼访谈录[J].世界美术，1999(2)：22-28.

[36] 耿幼壮.超越现代主义（二）——安迪·沃霍尔的意义[J].美术观

察，2001（4）：68-72.

[37] 孙琬君.女性凝视的震撼[D].北京：中央美术学院，2007.

[38] 魏玮.管窥20世纪50年代美国的文化困境[J].洛阳师范学院学报，2008，27（6）：105-107.

[39] 易英.照片与挪用[J].艺术评论，2009（3）：31-35，30.

[40] 何桂彦.不能将"挪用"庸俗化[J].东方艺术，2010（13）：138-139.

[41] 皮力.从行动到观念[D].北京：中央美术学院，2010.

[42] 吕旭锋.危机与创伤[D].北京：中央美术学院，2011.

[43] 理查德·纽伯特，陈清洋，单万里.重读法国电影新浪潮——《法国新浪潮电影史》导言[J].电影新作，2011（2）：10-16.

[44] 邵亦杨.我看，我被看，我看着我被看——视觉文化研究中的当代艺术三例[J].文艺研究，2013（7）：137-143.

[45] 卜嘉艺.复数概念在安迪·沃霍尔丝网版画中的当代性转化[D].西安：西安美术学院，2013.

[46] 齐晓.论图像符号的不同呈现方式[D].上海：上海师范大学，2013.

[47] 吴琼.拜物教/恋物癖：一个概念的谱系学考察[J].马克思主义与现实，2014（3）：88-99.

[48] 邵亦杨.背后的故事——如何制造当代艺术的神话？[J].美术观察，2014（10）：143-146.

[49] 张丹妮.扮装的隐喻[D].西安：西安美术学院，2014.

[50] 张雪.对法国新浪潮电影运动的几点认识与思考[J].视听，2017（2）：57-58.

[51] PONTY M M. Phnomenology of Perception[M]. Translated by Colin Smith. New York and London: Routledge, 1962.

[52] SEGAL M. Painted Ladies: Models of the Great Artists[M]. New York: Stein and Day, 1972.

[53] LACAN J. Television: A Challenge to the Psychoanalytic Establishment[M]. Translated by Denis Hollier, Rosalind Krauss, and Annette Michelson. New York: W·W·NORTON & COMPANY, 1987.

[54] DANTO A. History Portrait [M]. New York : Rizzoli, 1991.

[55] KRAUSS R. Cindy Sherman 1975-1993 [M]. New York: Random House Incorporated, 1993.

[56] BERG G. Nothing to lose: Interview with Andy Warhol[M]// BOURDON D. Warhol. New York: Harry N. Abrams, 1995.

[57] RICE S. Inverted Odysseys[M]. Massachusetts: The MIT Press, 1998.

[58] WELLS L. Photography: A Critical Introduction[M]. England: Psychology Press, 2000.

[59] REVELARD M, etc. Masques du monde: L'univers du masque dans les collections du Musée international du carnaval et du masque de Binche[M]. Belgium: La Renaissance du Livre, 2000.

[60] SHERMAN C. The making of the Untitled of the Complete Untitled Film Stills: Cindy Sherman[M]. New York: Museum of Modern Art, 2003.

[61] BURNS N. Photo Revolution: Andy Warhol to Cindy Sherman[M]. Massachusetts: Worcester Art Museum, 2020.

[62] HUNTINGTON R. Two New Exhibits at Hallwalls[J]. Buggalo Courier-Express, 1979(3).

[63] LAWSON T. The Use of Representation: Making Some Distinctions[J]. Flash Art, 1979(3-4).

[64] CRIMP D. Pictures[J]. October, 1979(10).

[65] GOLDBERG V. Portrait of a Photographer as a Young Artist[J]. New York Times, 1983, 10: 11-29.

[66] LICHTENSTEIN T. Cindy Sherman[J]. Contemporary Art, 1992(5).

[67] DANTO A. Past master and post moderns: Cindy Sherman's history portraits In History Portrait[J]. New York: Rizzoli, 1996.

[68] CARRIER D. Andy Warhol and Cindy Sherman: the self-portrait

in the mechanical reproduction[J]. History of Art, Chicago : The University of Chicago Press, 1998,18(1).

[69] EKLUND D.The Pictures Generation [EB/OL]. (2004-10) [2022-05-25].

[70] SINGERMAN H. The Pictures Generations [J]. Artforum, 2009, 9, 48(1).

[71] LINDEN L. Reframing Pictures: Reading the Art of Appropriation[J]. Art, 2016(4).

[72] BURKE J. Raphael's Lover, Sex Work and Cross-Dressing in Renaissance Rome: Art Pickings 1[J]. Rensearch Word Press, 2019, 4.

图书在版编目（CIP）数据

自我之镜：辛迪·舍曼 1977—2000 / 孙峥著
. —北京：中国建筑工业出版社，2023.8
ISBN 978-7-112-28823-6

Ⅰ.①自… Ⅱ.①孙… Ⅲ.①电影摄影艺术—研究
Ⅳ.①J931

中国国家版本馆 CIP 数据核字（2023）第 112570 号

本书从辛迪·舍曼1977年《无题电影剧照》系列出发，关注其整个20世纪的艺术创作，追寻艺术家不同系列作品的内在创作逻辑，从自我镜像、消费社会的电影图像、艺术史传统的图景三个层面，探讨在大众传媒背景下成长起来的辛迪·舍曼，作为艺术家如何思考和定义自己的位置；同时，结合摄影媒介的特性，探寻艺术家作品的镜头语言和自我图像，追索20世纪70年代至90年代的摄影技术变迁和艺术发展。本书适用于艺术史相关专业从业者、高校学生及艺术爱好者阅读使用。

责任编辑：张华
书籍设计：李永晶
责任校对：张颖
校对整理：赵菲

自我之镜　辛迪·舍曼 1977—2000
孙峥　著

*

中国建筑工业出版社出版、发行（北京海淀三里河路9号）
各地新华书店、建筑书店经销
华之逸品书装设计制版
北京中科印刷有限公司印刷

*

开本：850毫米×1168毫米　1/32　印张：4½　字数：120千字
2023年8月第一版　　2023年8月第一次印刷
定价：38.00元
ISBN 978-7-112-28823-6
（41250）

版权所有　翻印必究
如有内容及印装质量问题，请联系本社读者服务中心退换
电话：(010)58337283　　QQ：2885381756
（地址：北京海淀三里河路9号中国建筑工业出版社604室　邮政编码：100037）